"一带一路"相约巴彦淖尔

内蒙古巴彦淖尔第二届
国际岩刻艺术双年展作品集

NEIMENGGU BAYANNAOER DIERJIE GUOJI YANKE
YISHU SHUANGNIANZHAN ZUOPINJI

主　编／贾德江
副主编／王　瑞　白建军
　　　　张志坚　关宏臣

北京工艺美术出版社

序

文／王　瑞

　　文艺是时代前进的号角，为深入贯彻落实党的十九大精神和习近平总书记一系列重要讲话特别是考察内蒙古时的重要讲话精神，推进"一带一路"建设，提升国际传播能力，把祖国北疆这道风景线打造得更加亮丽，使巴彦淖尔成为"一带一路"沿线重要的文化节点，推动巴彦淖尔"塞上江南，绿色崛起"，我们策划并组织举办了"一带一路"相约巴彦淖尔——内蒙古巴彦淖尔第二届国际岩刻艺术双年展系列活动，受到了国内外有关专家和媒体的高度关注。

　　近年来，在上级有关部门的大力支持和市委、市政府的正确领导下，巴彦淖尔的文化事业快速发展，硕果累累。特别是我们以推动"一带一路"建设为中心，围绕阴山岩画主题，实施了岩画文化长廊建设工程。通过建设岩画艺术馆，举办国际岩画艺术作品双年展、岩画联合科考，组织岩画艺术作品巡展等活动，使国内外从事岩画研究的专家学者和岩画艺术家聚焦巴彦淖尔，提升了巴彦淖尔对外文化交流的水平和层次，带动了地区社会经济全面发展。

　　文运同国运相牵，文脉同国脉相连。文化是国家和民族的灵魂，而优秀的文化离不开优秀的艺术家。这次我们邀请了包括俄罗斯、英国、希腊、蒙古国在内的10个国家的知名艺术家参加双年展，创作了大量优秀的艺术作品。本次展览精选了其中近200幅作品参展，这些作品充分展现了"塞上江南"巴彦淖尔深厚的文化底蕴和独特的自然风光，对于更好地宣传展示巴彦淖尔，让更多的人了解和走进巴彦淖尔，具有重要意义。

　　同时，我们为本次双年展参展作品印制出版了作品集，以激励巴彦淖尔的本土艺术家，进一步拓宽艺术视野，坚定文化自信，创作出更多反映时代精神的优秀艺术作品。文化不分国界，希望我们的本土艺术家和他们创作出的优秀作品，能够借助"双年展"这个平台更好地走出去，推动巴彦淖尔的优秀文化在"一带一路"沿线广泛传播，为更好地推动"一带一路"建设，促进巴彦淖尔"塞上江南，绿色崛起"的宏伟目标早日实现，贡献更大的力量！

　　谨此为序。

图版目录

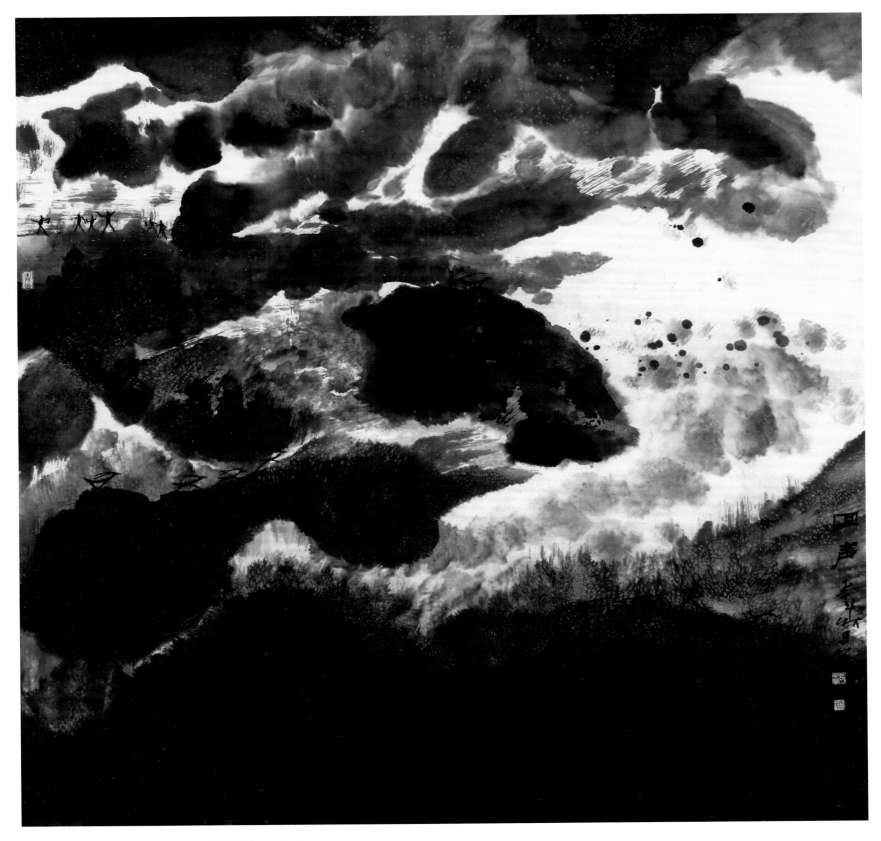

于　中∥回声　120cm × 120cm　纸本设色∥中国

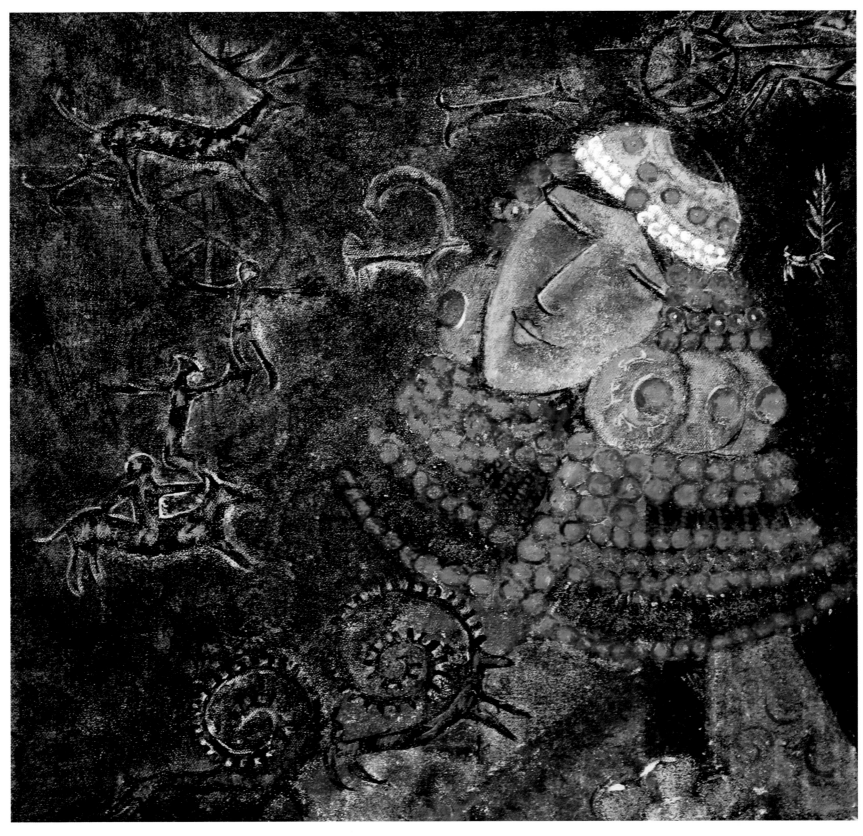

乌 兰//*游牧印记*　50cm × 50cm　布面油彩//中国

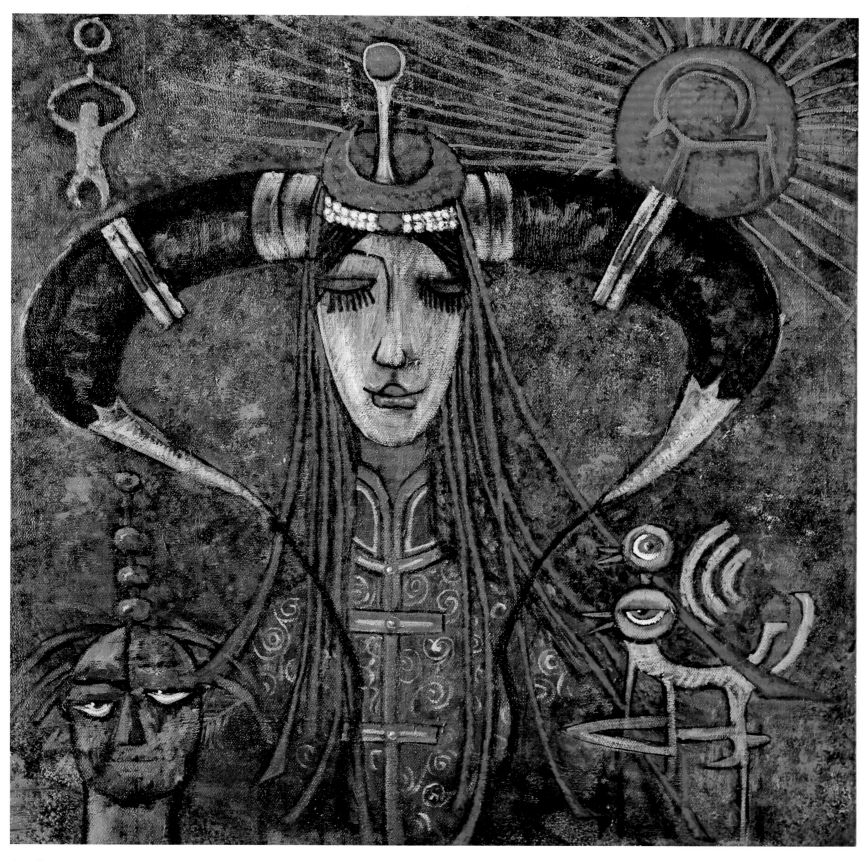

乌 兰 // 祈福 50cm × 50cm 布面油彩 // 中国

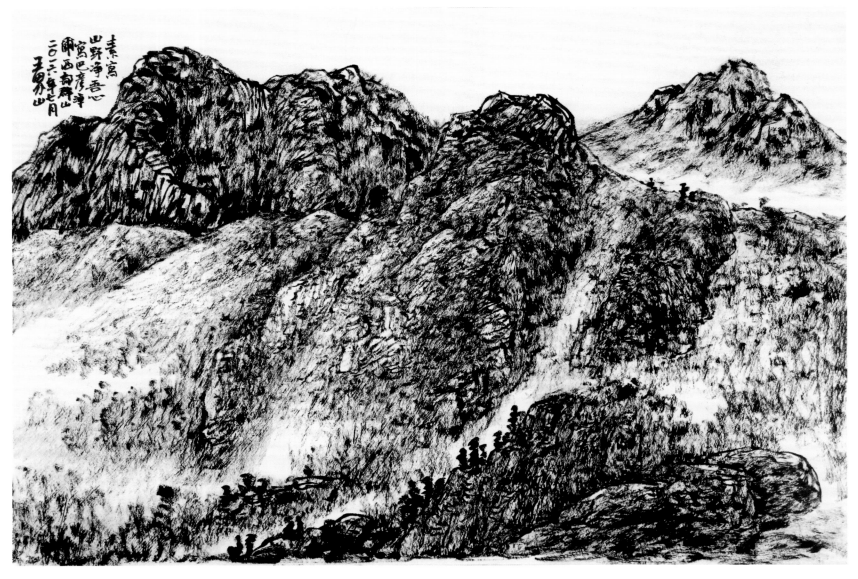

王界山／／素写山野净吾心　45cm×65cm　纸本焦墨／／中国

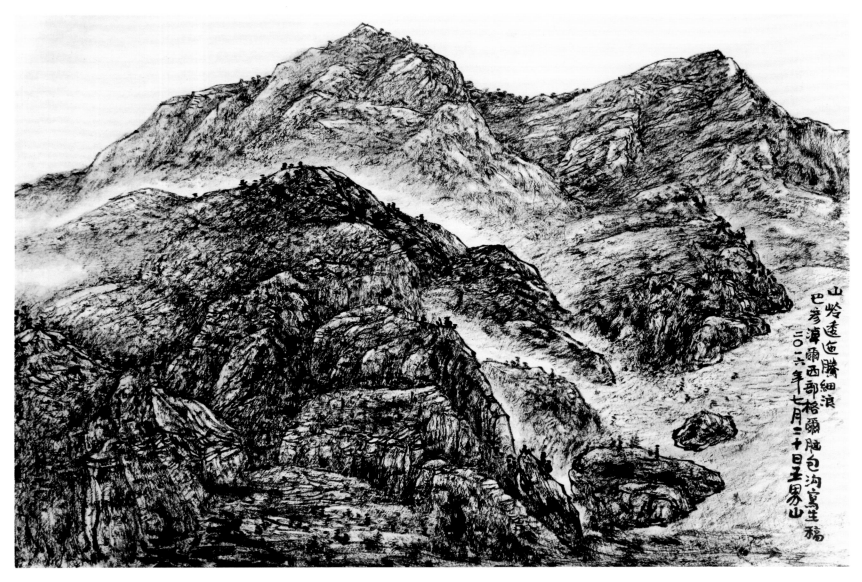

王界山／／云岭逶迤腾细浪　45cm×65cm　纸本焦墨／／中国

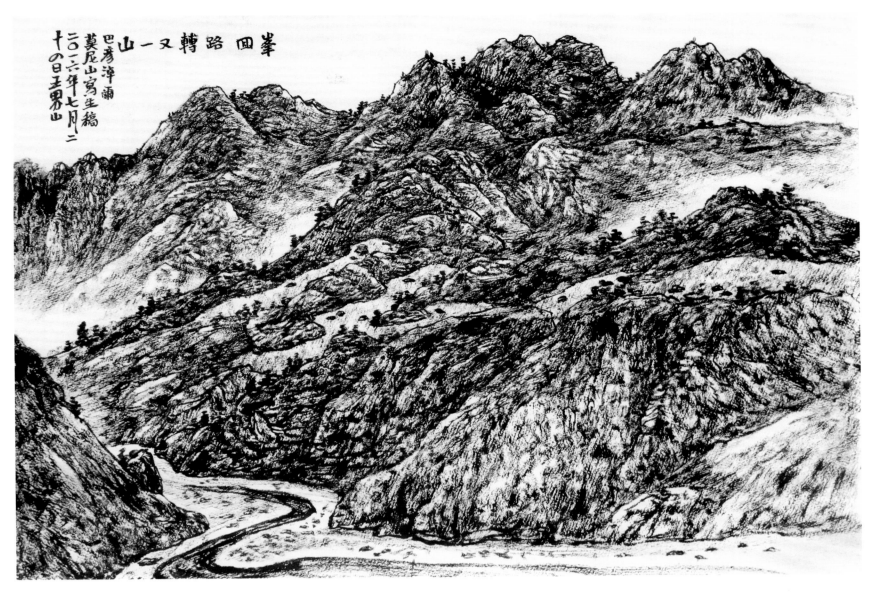

王界山 // 峰回路转又一山　37.5cm × 52cm　纸本焦墨 // 中国

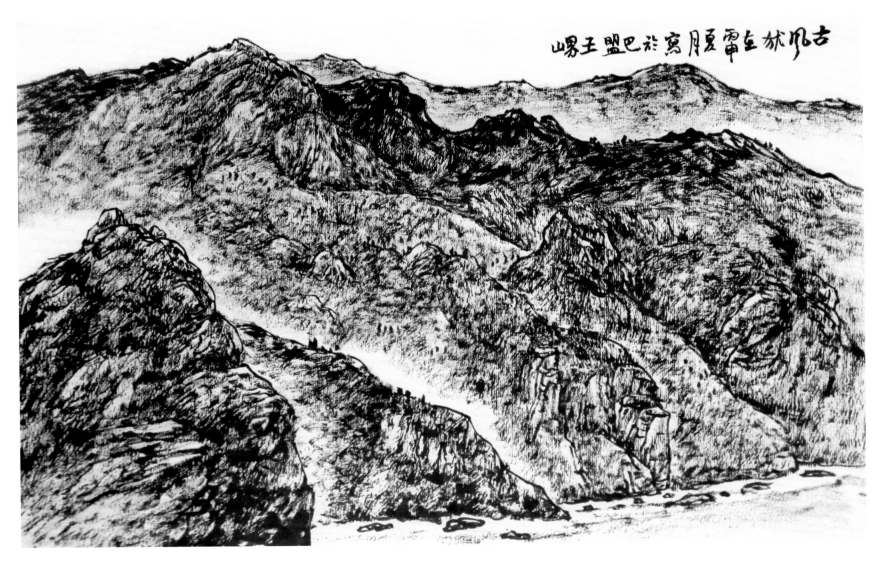

王界山 // 古风犹在　27.5cm × 37.5cm　纸本焦墨 // 中国

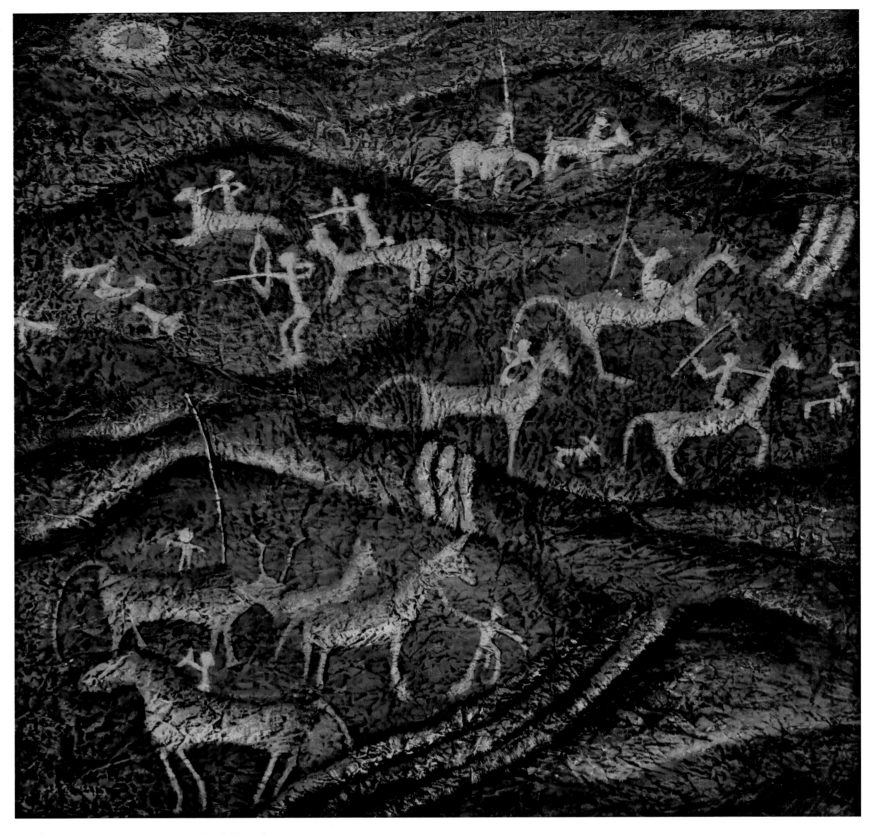

王 梅//狩猎 90cm×90cm 纸本重彩//中国

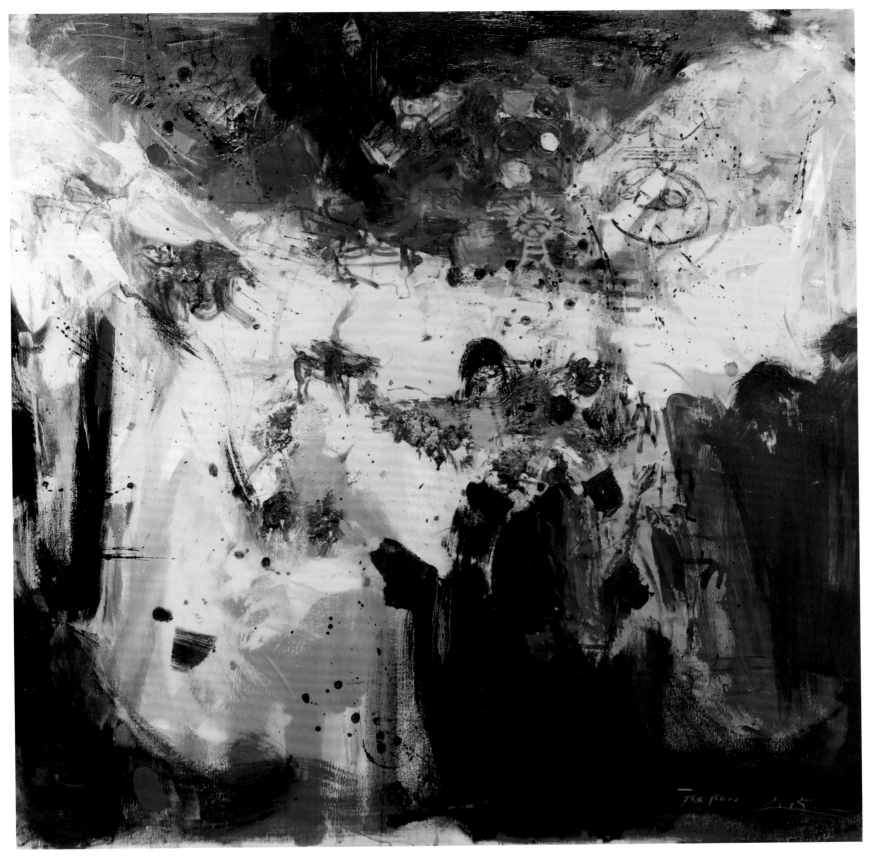

付 军 // 路口　100cm × 100cm　布面油彩 // 中国

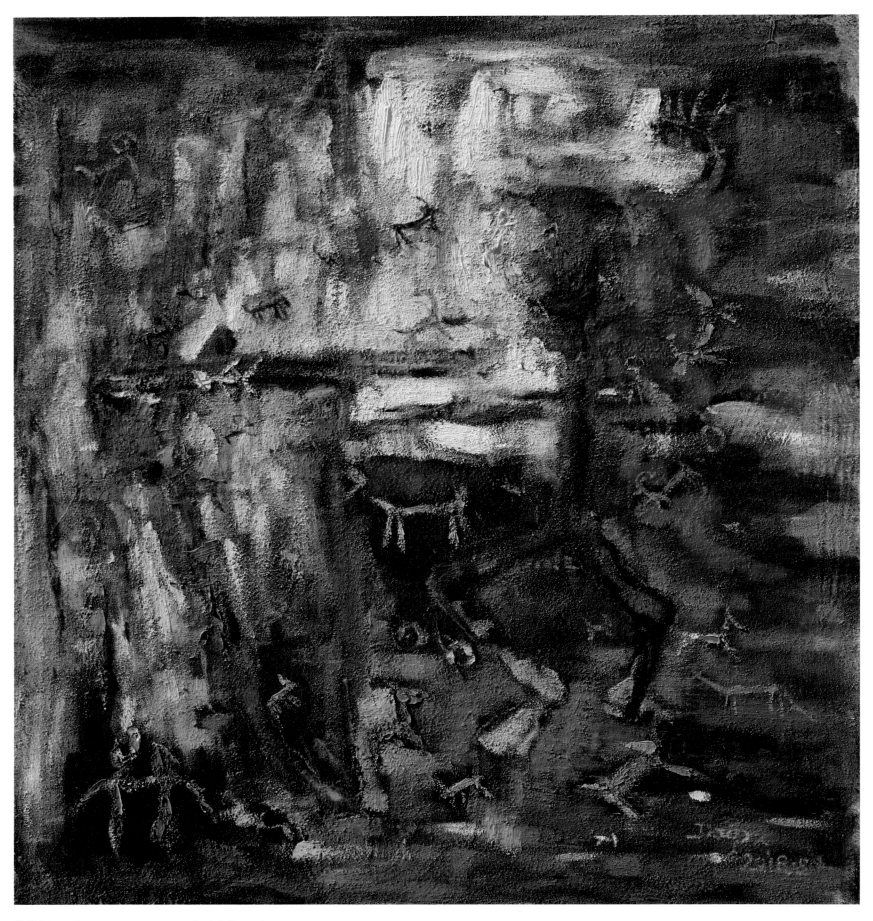

代培贤 // 猎　110cm × 100cm　布面油彩 // 中国

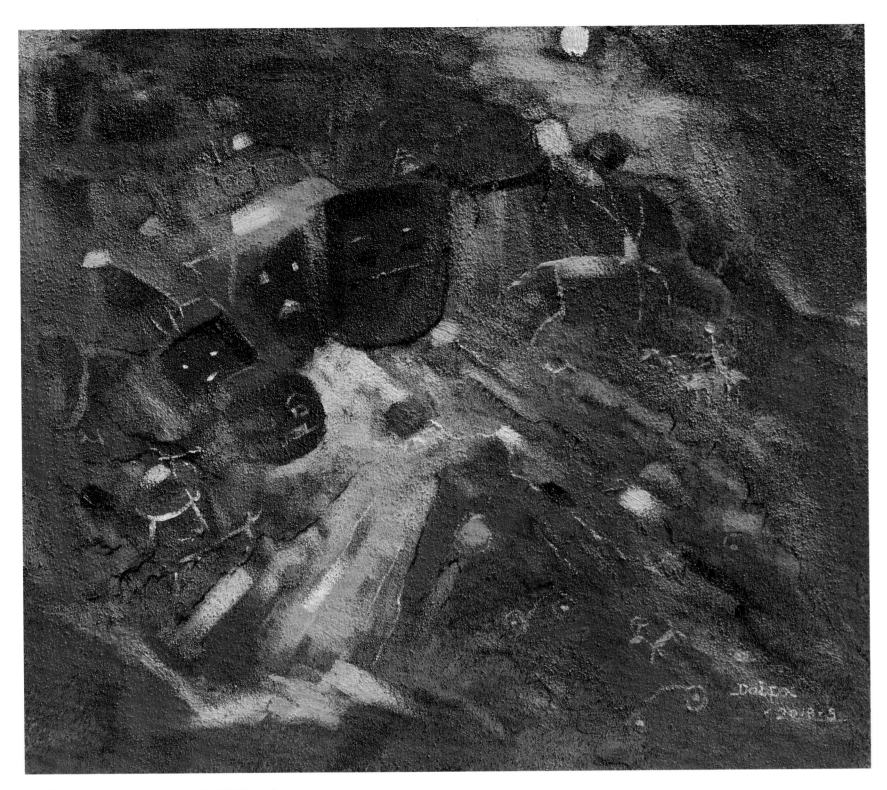

代培贤 // 众　100cm × 110cm　布面油彩 // 中国

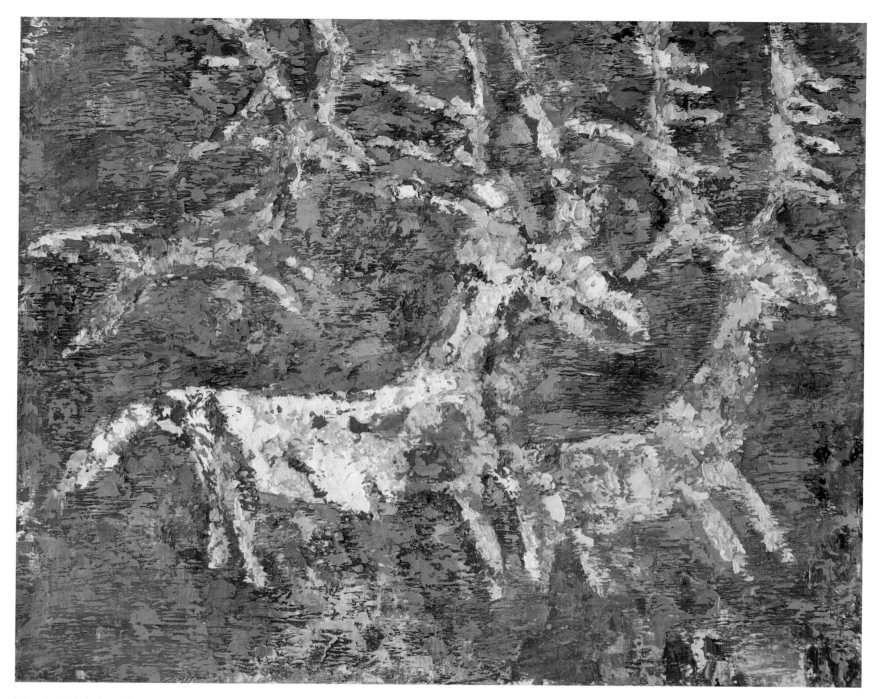

石　鑫 // 大角鹿系列　60.5cm×80cm　布面油彩 // 中国

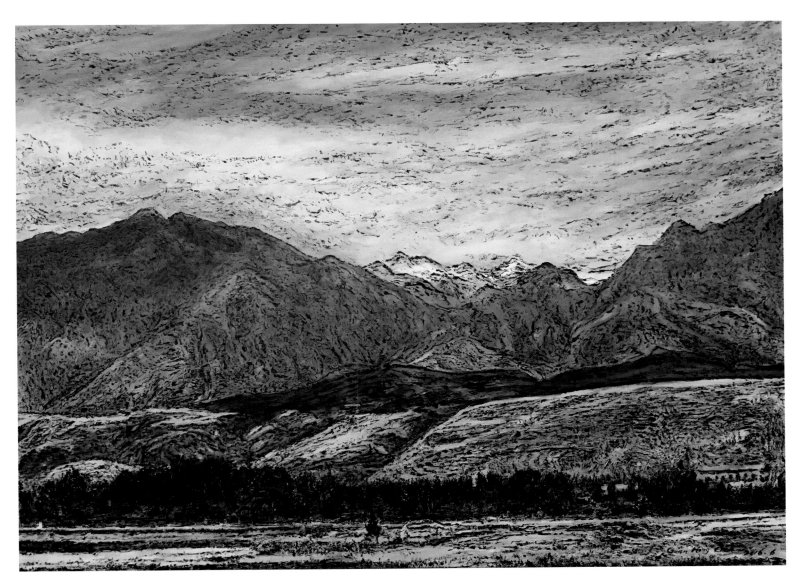

关宏臣 // 巴彦淖尔印象系列之一　56cm × 77cm　布面油彩 // 中国

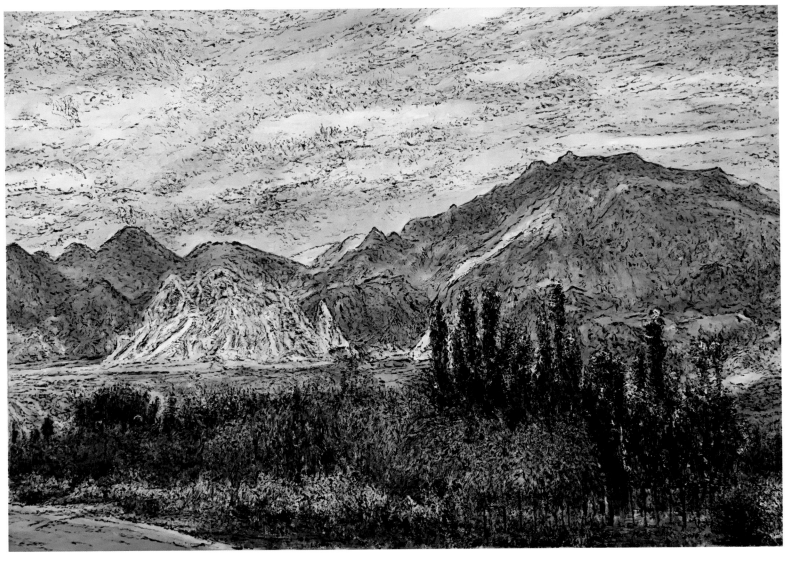

关宏臣 // 巴彦淖尔印象系列之二　53cm × 73cm　布面油彩 // 中国

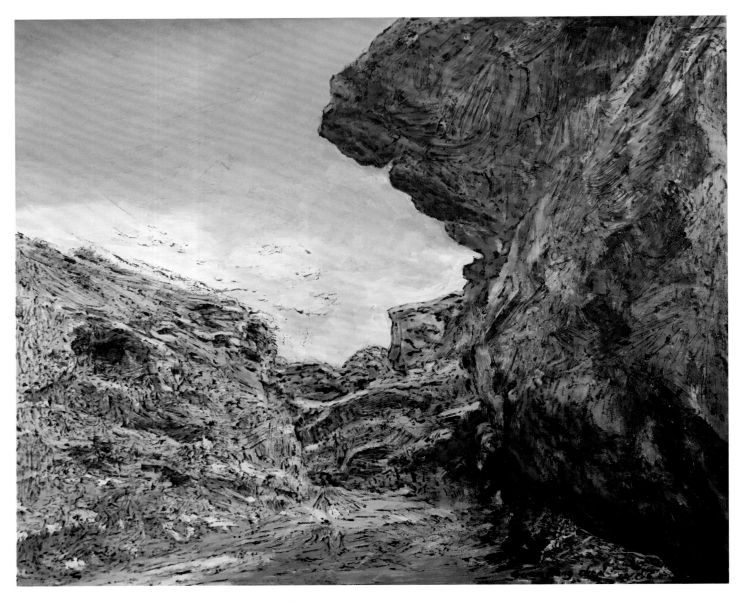

关宏臣 // 巴彦淖尔印象系列之三　38cm × 46cm　布面油彩 // 中国

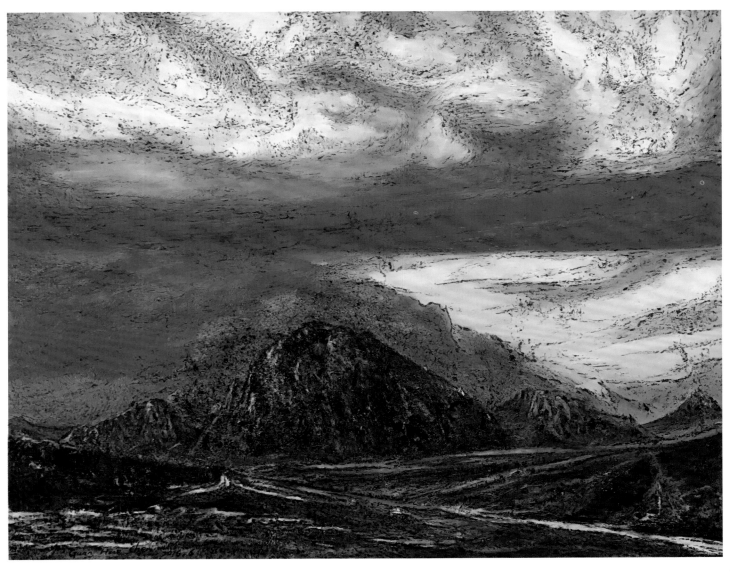

关宏臣 // 阴山印象之一　80cm × 100cm　布面油彩 // 中国

吉尔格楞 // 和硕特的节日　140cm × 100cm　布面油彩 // 中国

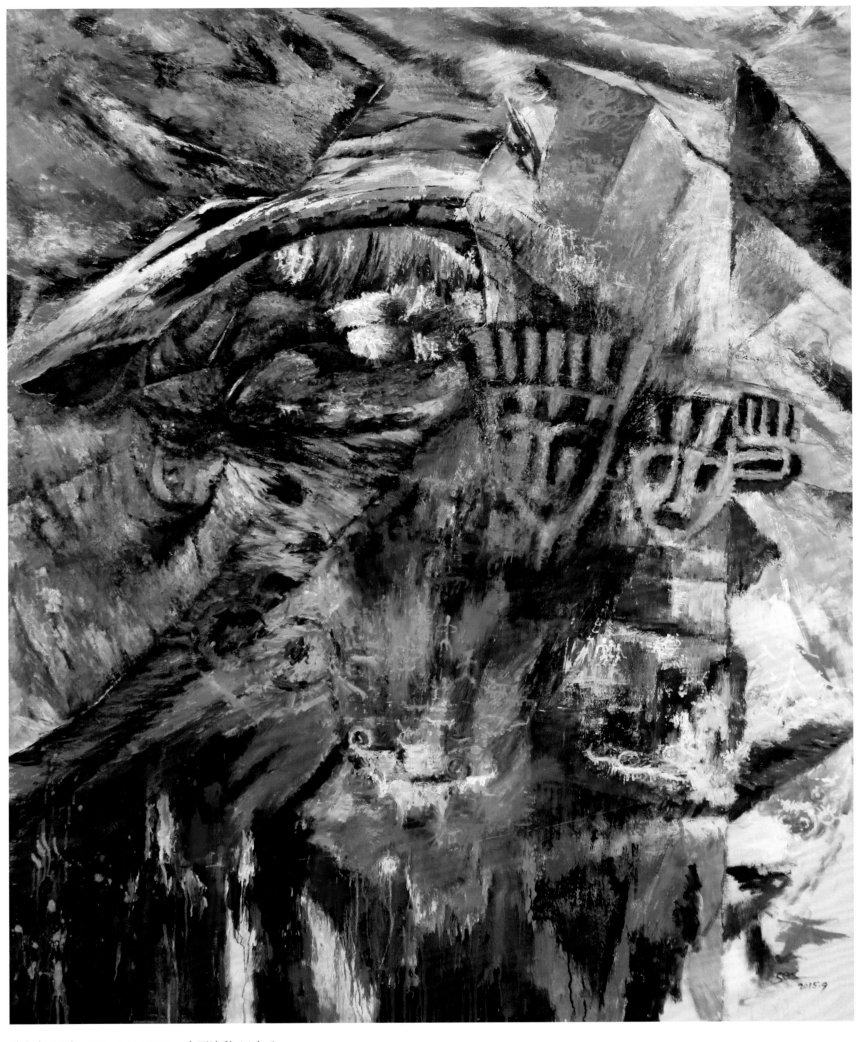

孙庆忠 // 邃　160cm × 130cm　布面油彩 // 中国

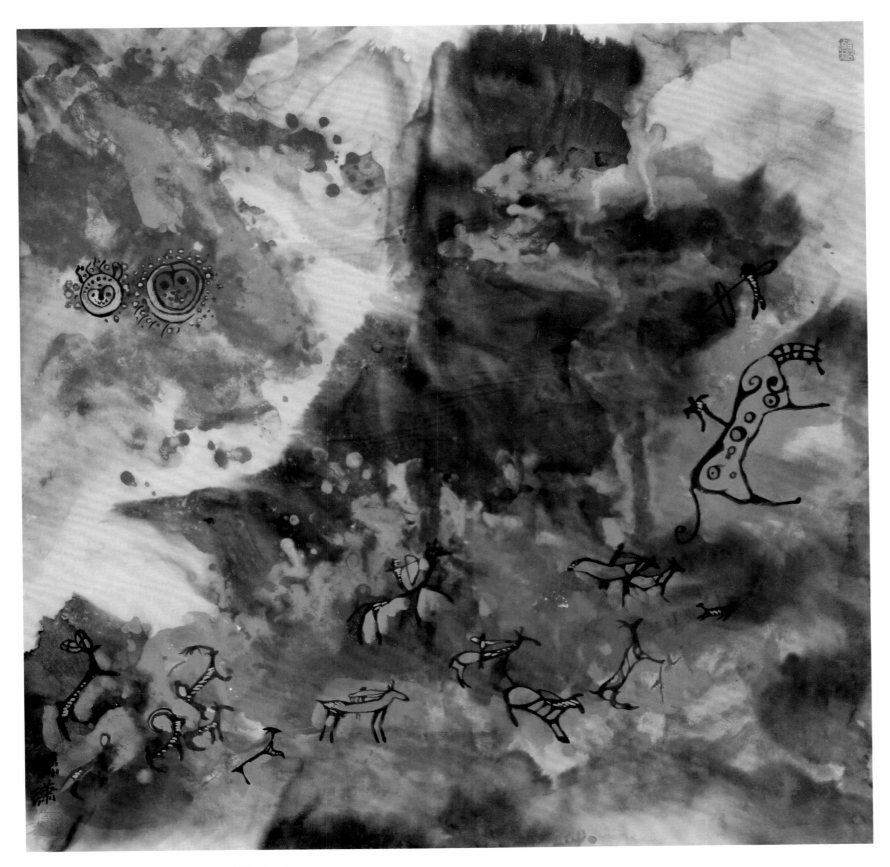

孙 潇 // 家园　68cm × 68cm　纸本重彩 // 中国

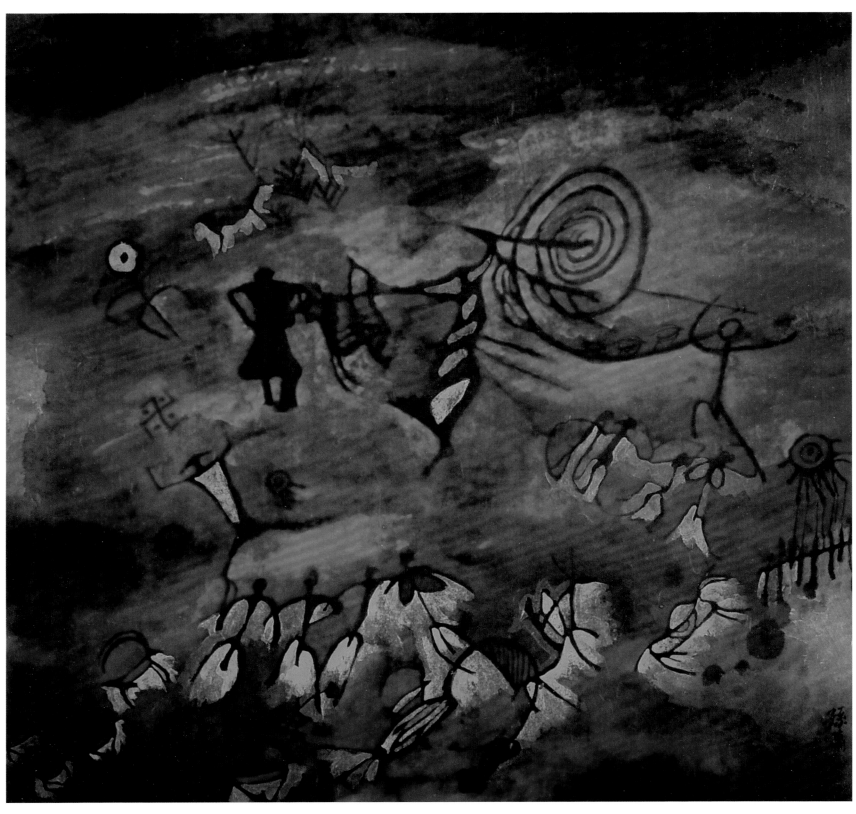

孙　潇 // 阴山岩画系列　68cm × 68cm　纸本重彩 // 中国

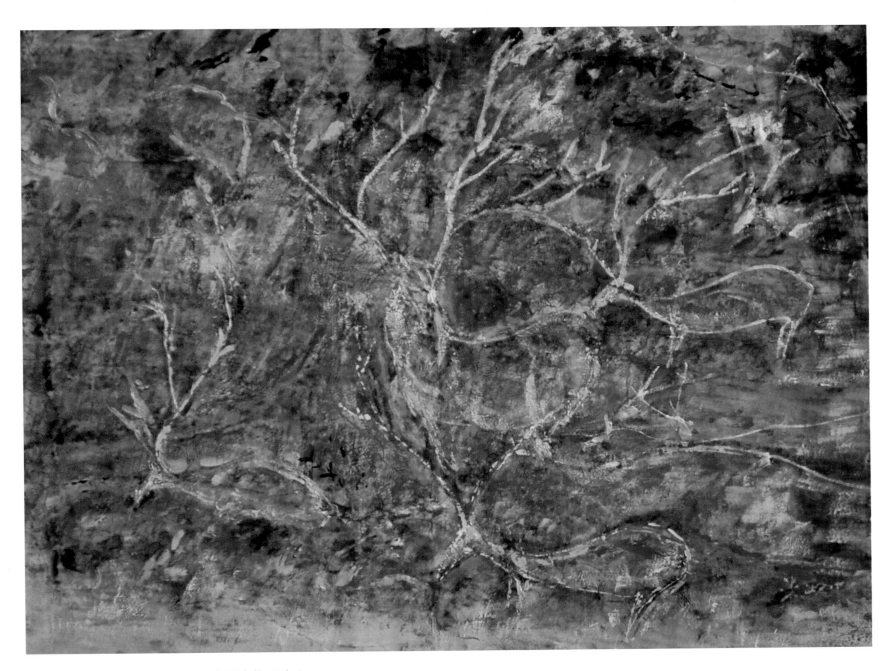

米　娜／／九色鹿　59cm×78cm　布面油彩／／中国

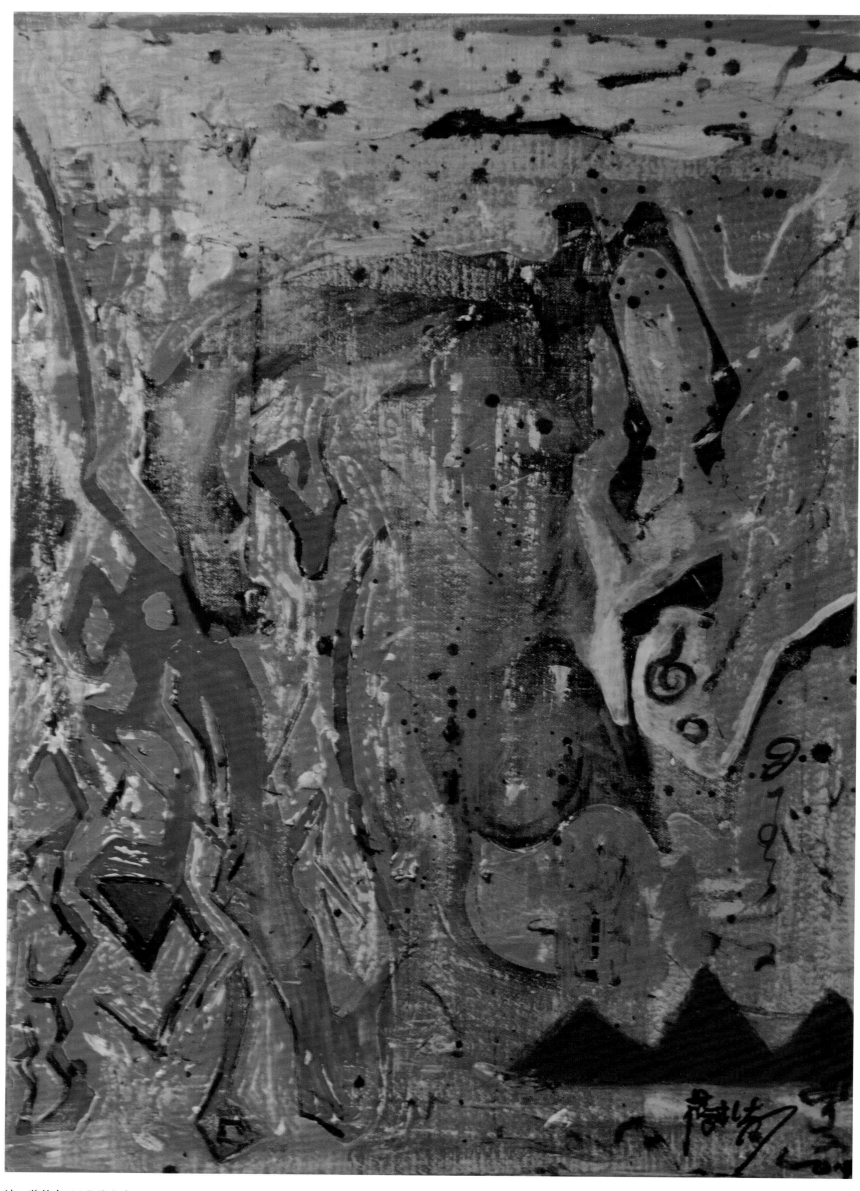

达·萨扎布 // 苍狼白鹿　70cm × 50cm　布面油彩 // 中国

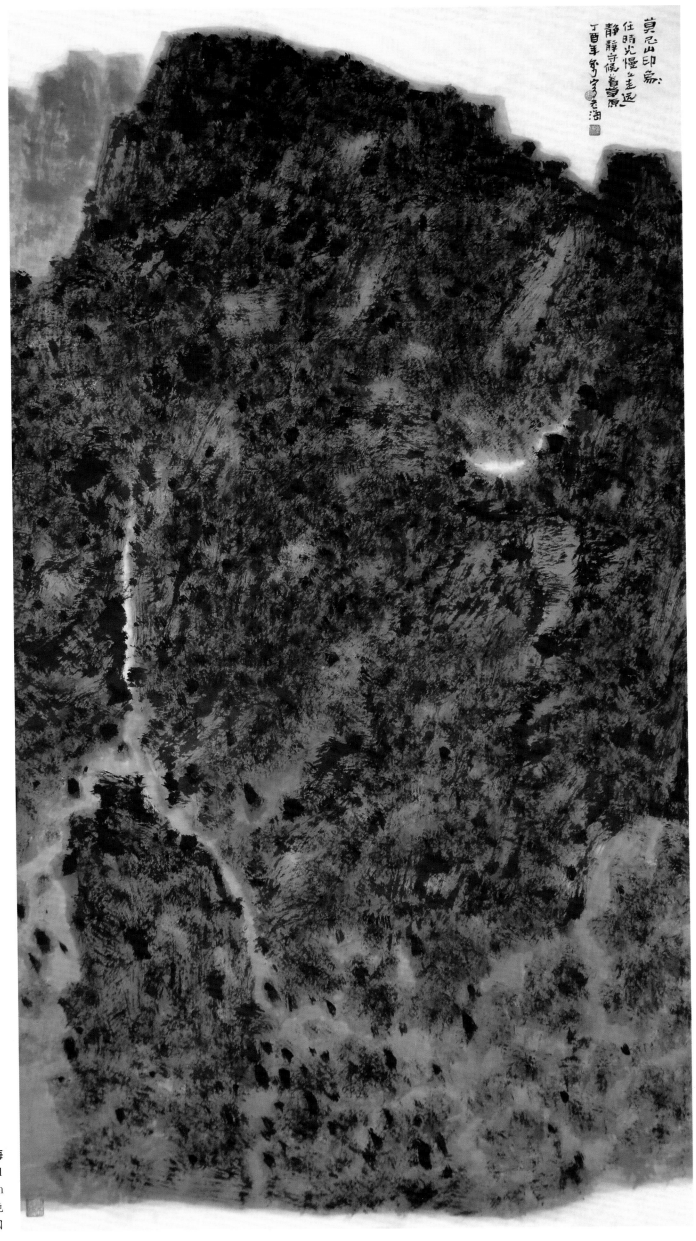

莫尼山印象：
住晴光慢之走远
静静守候葛夢原
丁酉年□□老海

张志坚老海
莫尼山印象 1
180cm × 98cm
纸本设色
中国

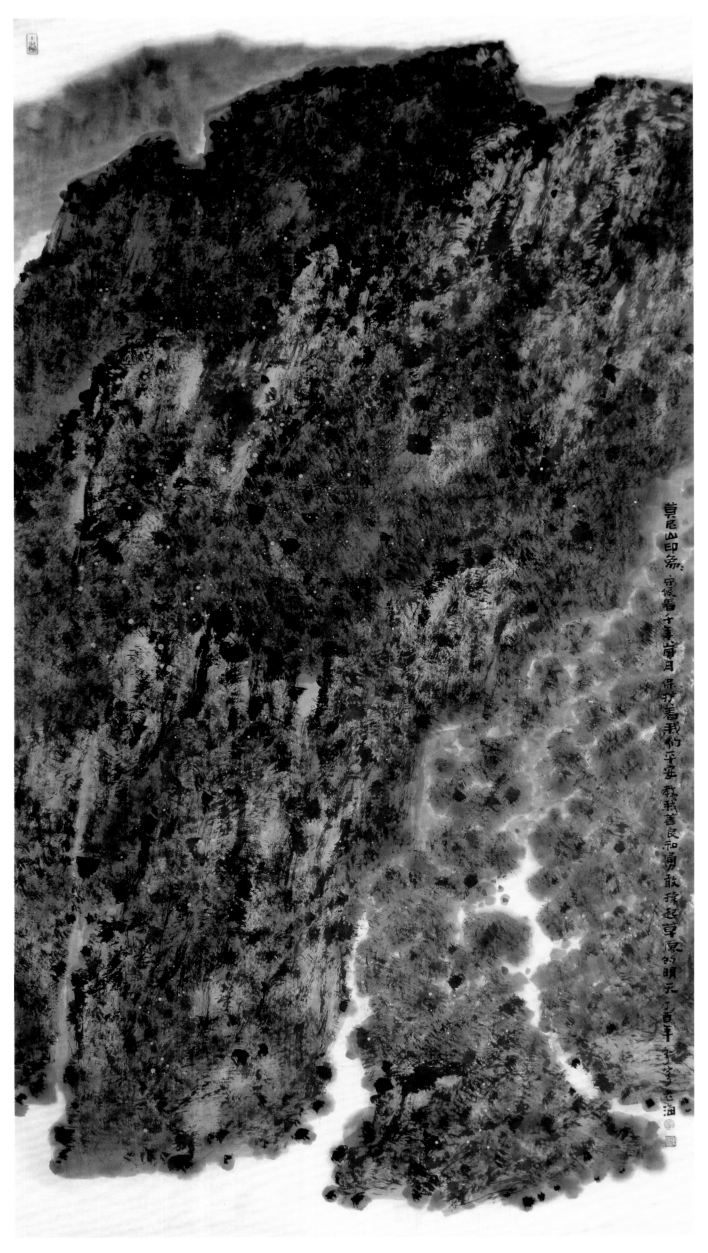

莫尼山印象：守候着千年岁月，保护着我们平安，教我善良和勇敢，擎起草原的晴天。丁酉年李宇老海

张志坚老海
莫尼山印象 2
180cm × 98cm
纸本设色
中国

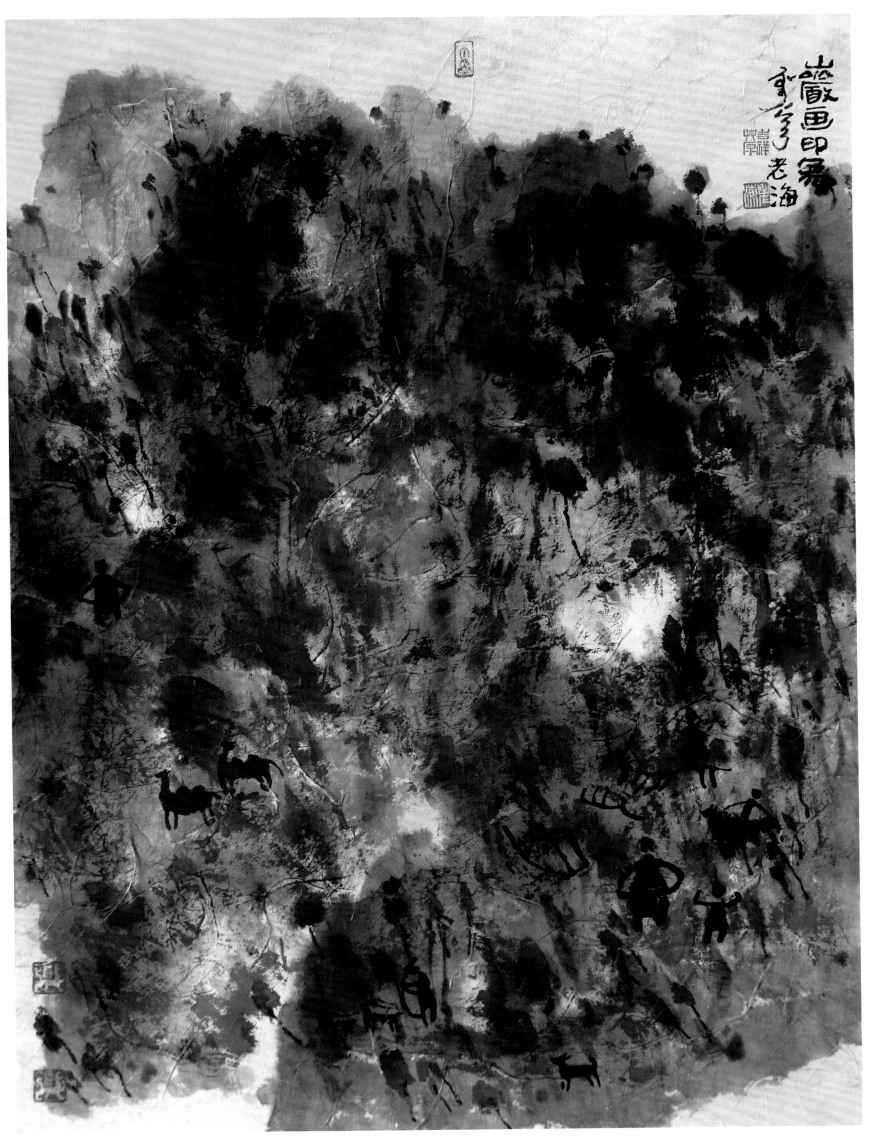

张志坚老海 // 岩画印象之一　70cm × 50cm　纸本水墨 // 中国

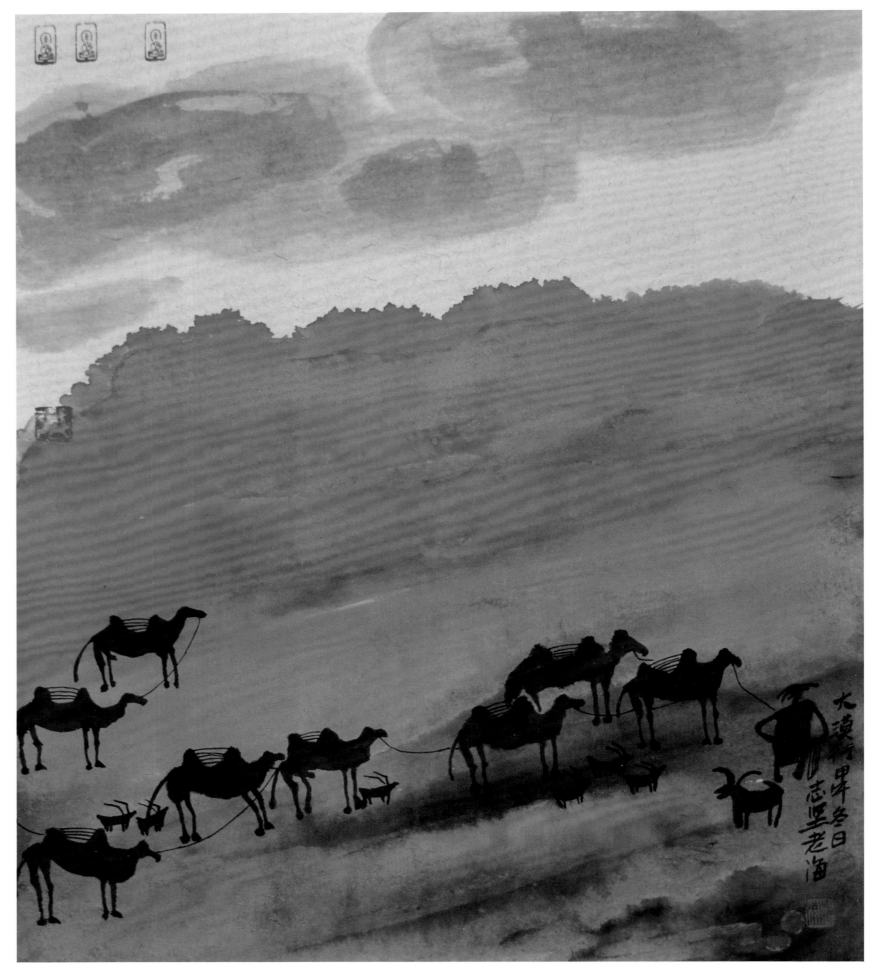

张志坚老海 // 岩画印象之二　53cm × 45.5cm　纸本彩墨 // 中国

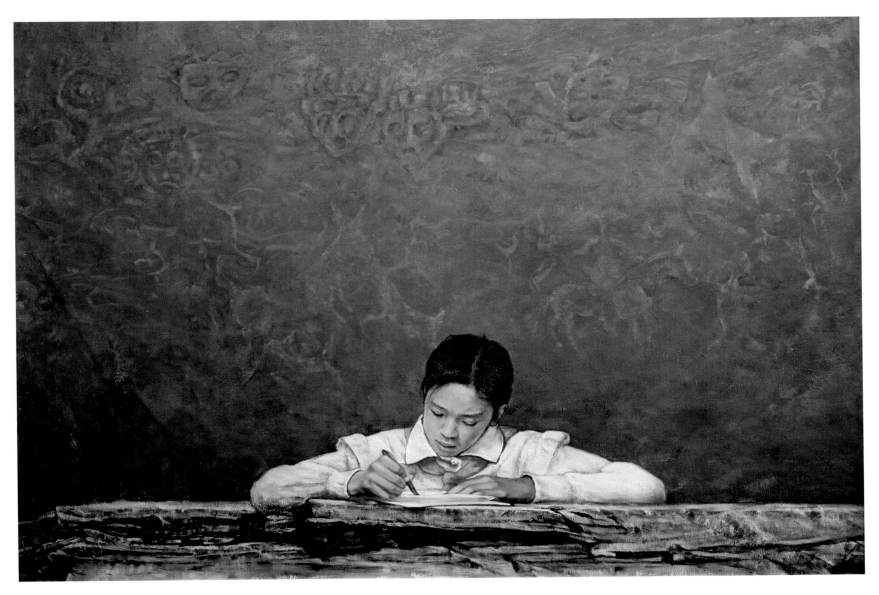

张建国 // 寻梦　112cm × 162cm　布面油彩 // 中国

张 鹏
别有洞天
100cm × 100cm
布面油彩
中国

张 鹏
雨幡洞云
100cm × 100cm
布面油彩
中国

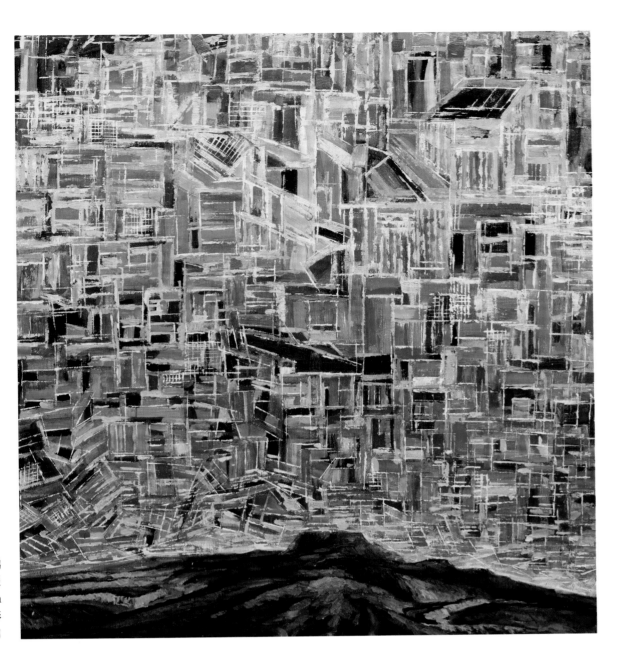

张 鹏
钻石星辰
100cm × 100cm
布面油彩
中国

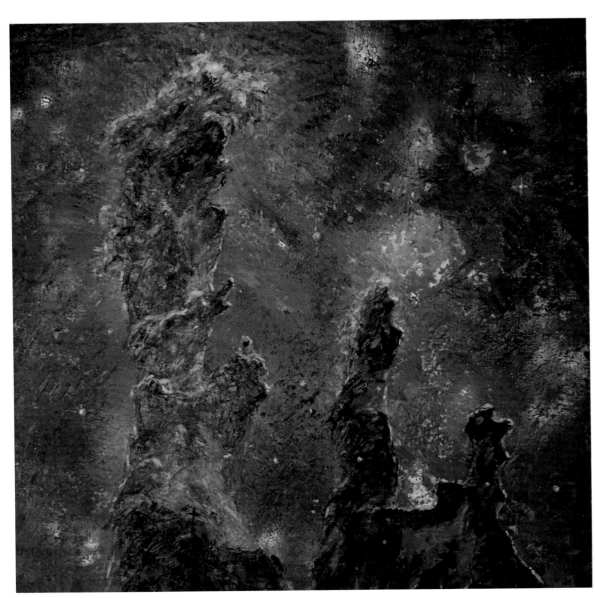

张 鹏
灵魂星梦
100cm × 100cm
布面油彩
中国

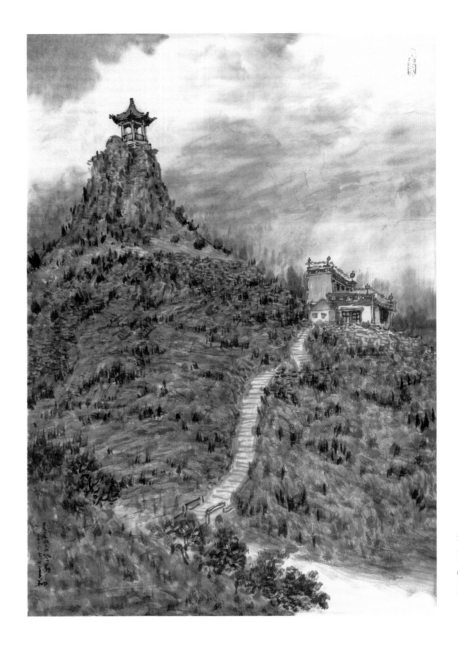

李　翔
莫尼山希热庙
69cm × 46cm
纸本设色
中国

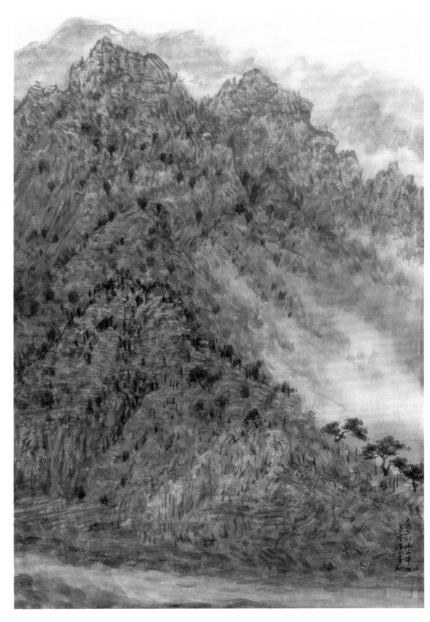

李　翔
夕阳山外山
69cm × 46cm
纸本设色
中国

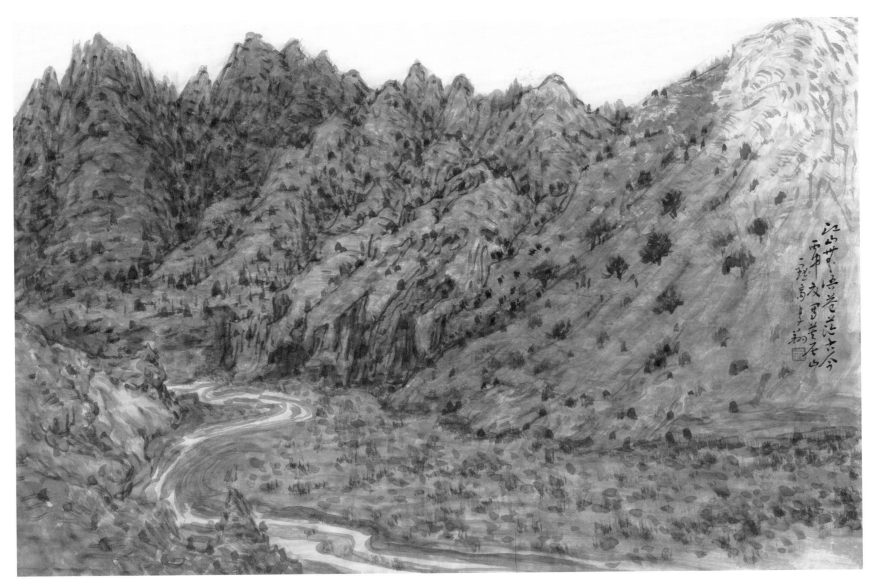

李 翔 // 格尔敖包沟之一　46cm×69cm　纸本设色 // 中国

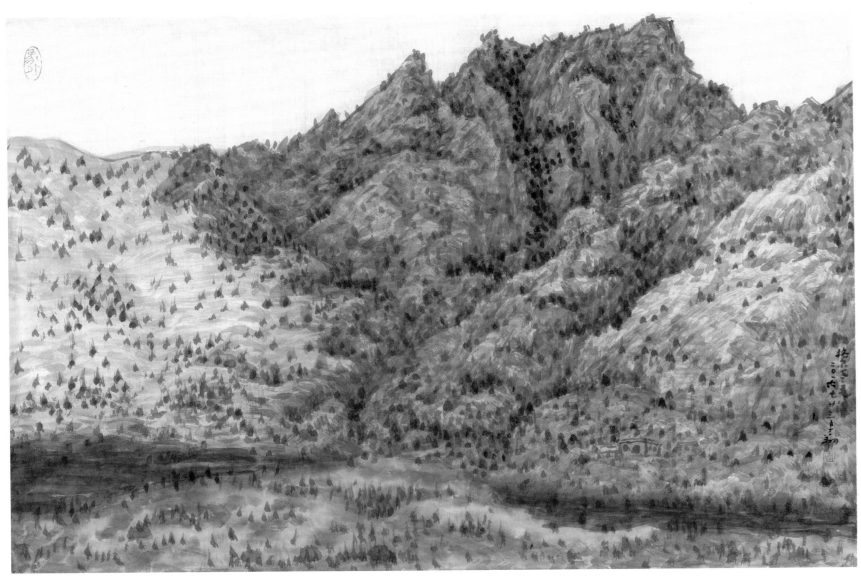

李 翔 // 格尔敖包沟之二　46cm×69cm　纸本设色 // 中国

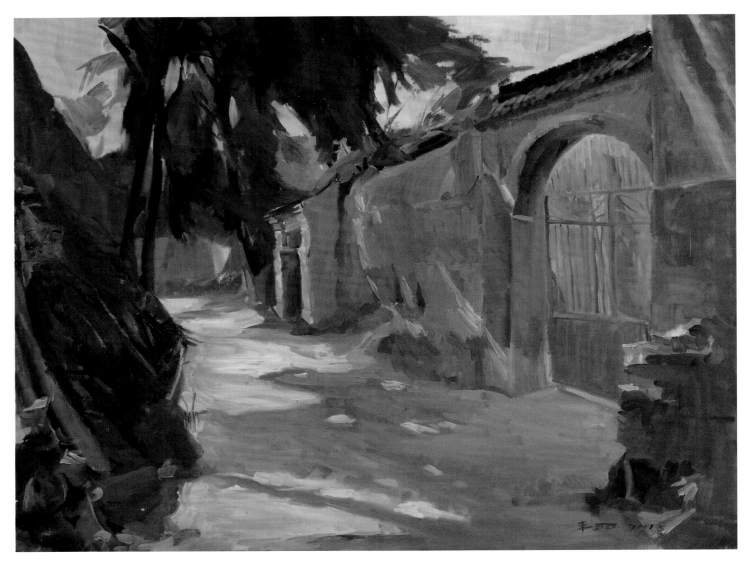

杨丰羽／／巴彦淖尔小山村　80cm × 100cm　布面油彩／／中国

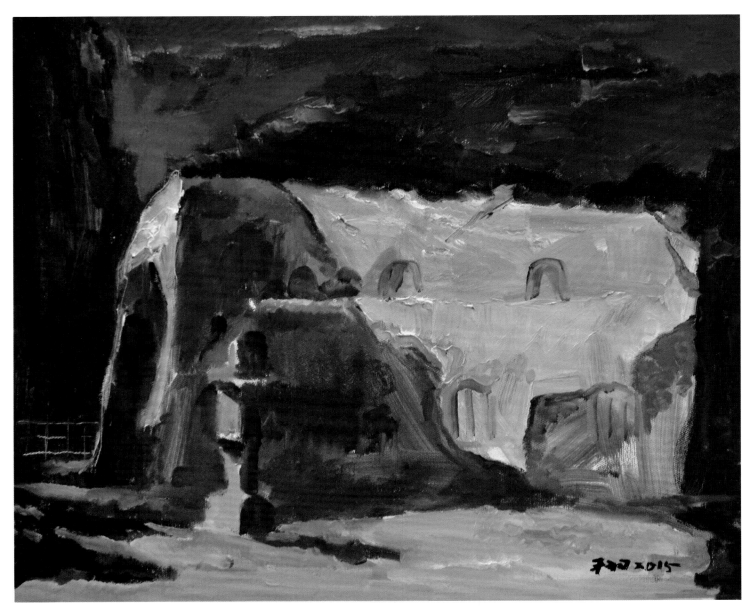

杨丰羽／／石窟之二　50cm × 60cm　布面油彩／／中国

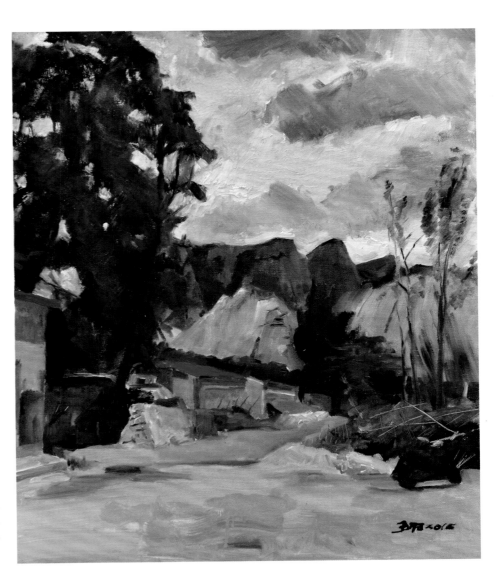

杨丰羽
塞上小村庄
60cm × 50cm
布面油彩
中国

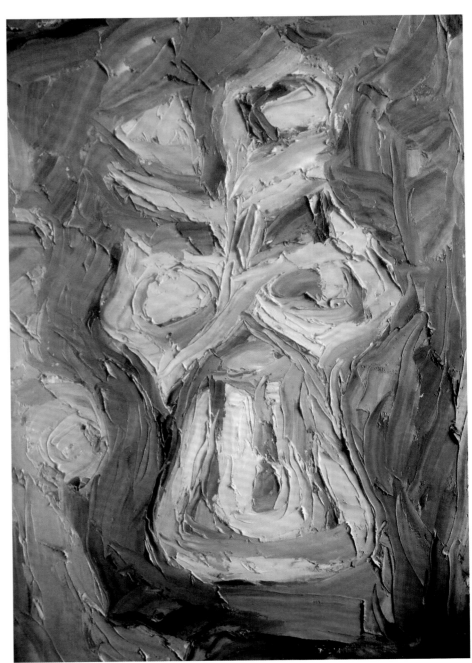

杨丰羽
岩画
70cm × 50cm
布面油彩
中国

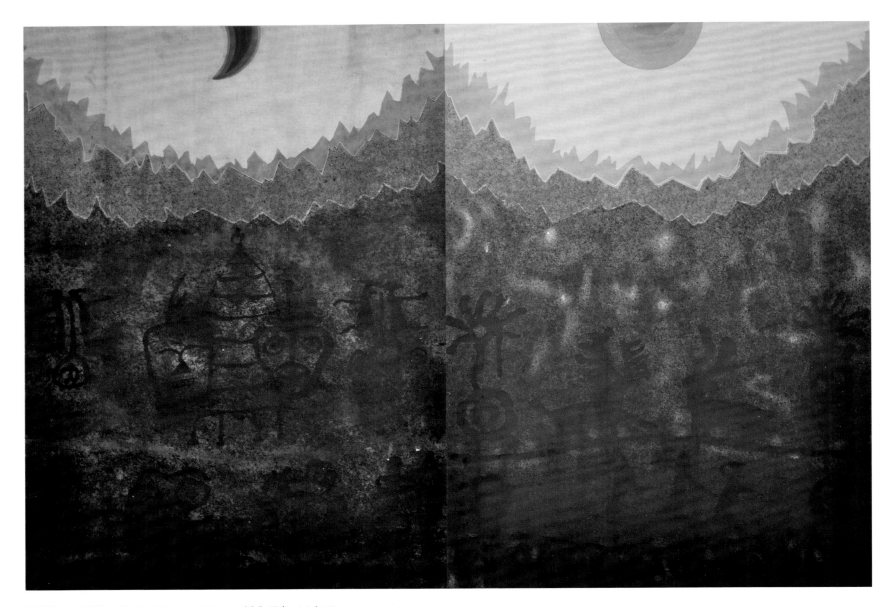

陈双根／／天地·日月　72cm × 102cm　纸本设色／／中国

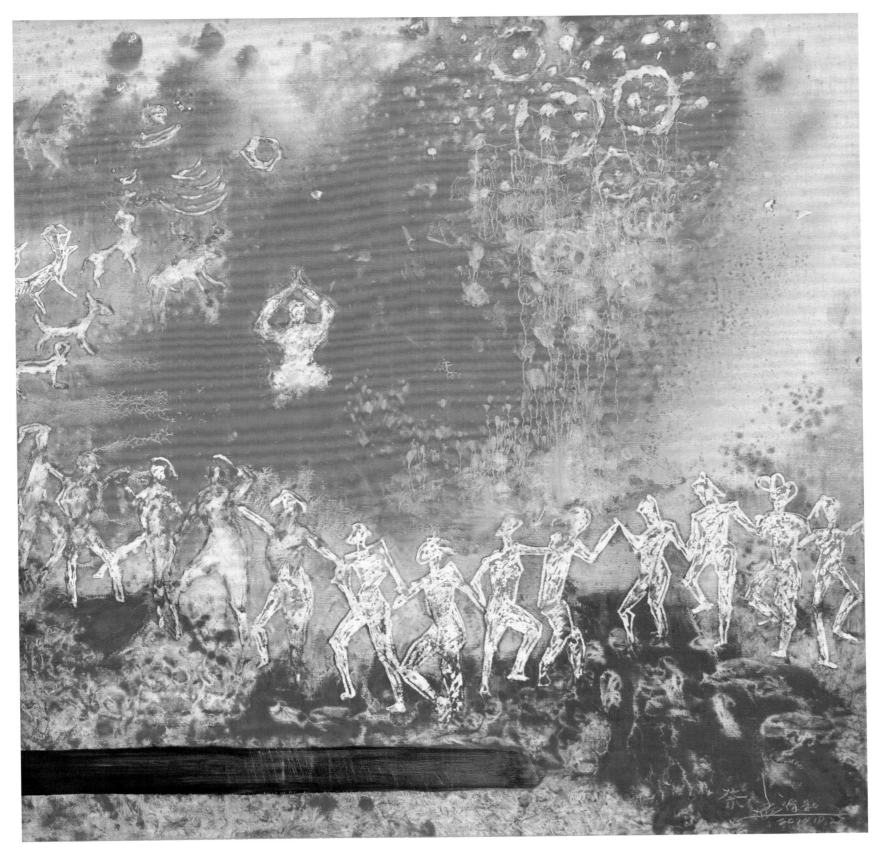

孟保和 // 阴山祭　100cm × 100cm　布面油彩 // 中国

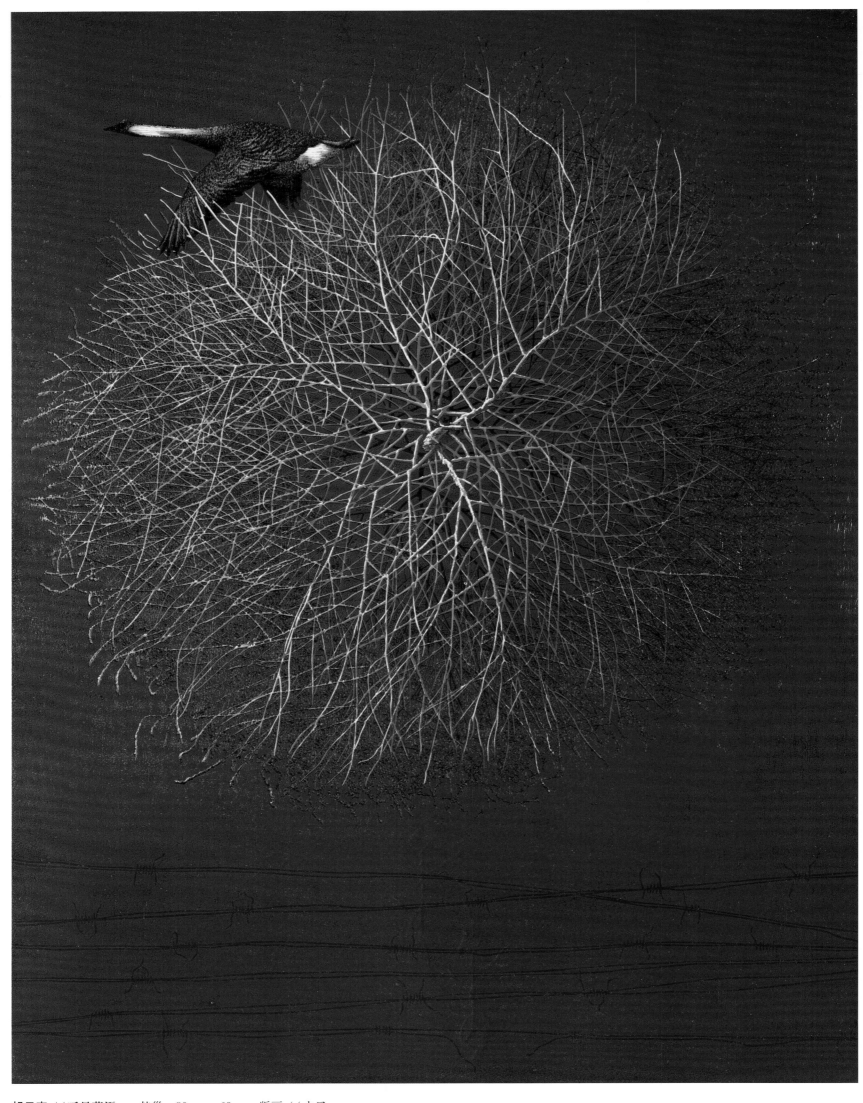

胡日查 // 听见草原——梦巢　80cm × 60cm　版画 // 中国

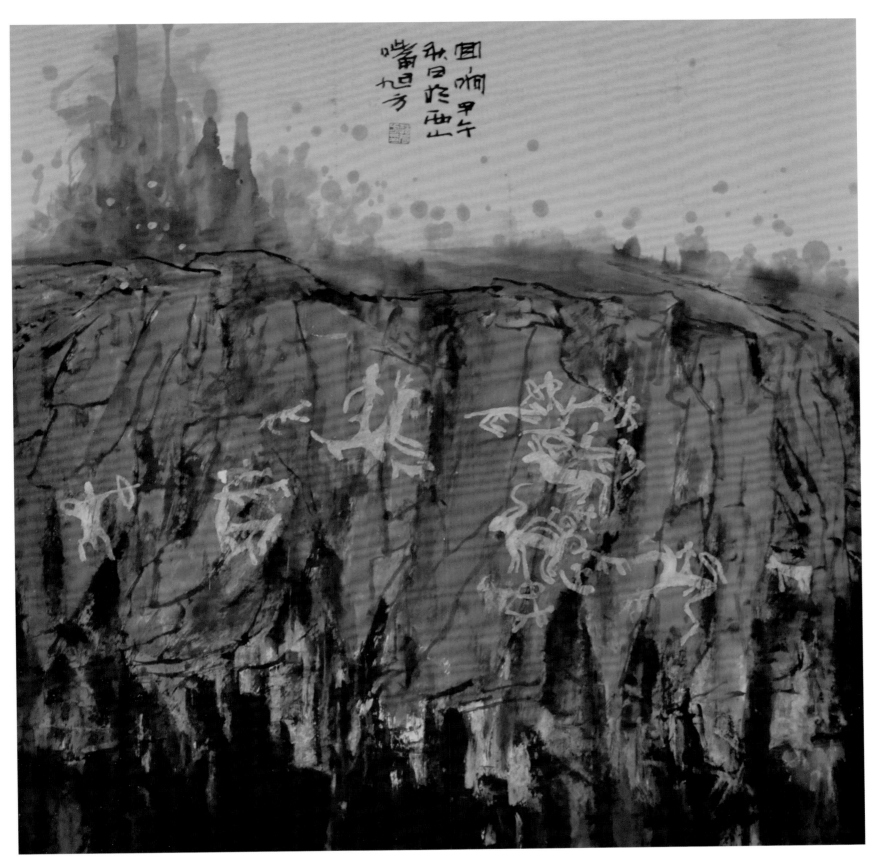

赵旭方 // 回响　90cm × 90cm　纸本设色 // 中国

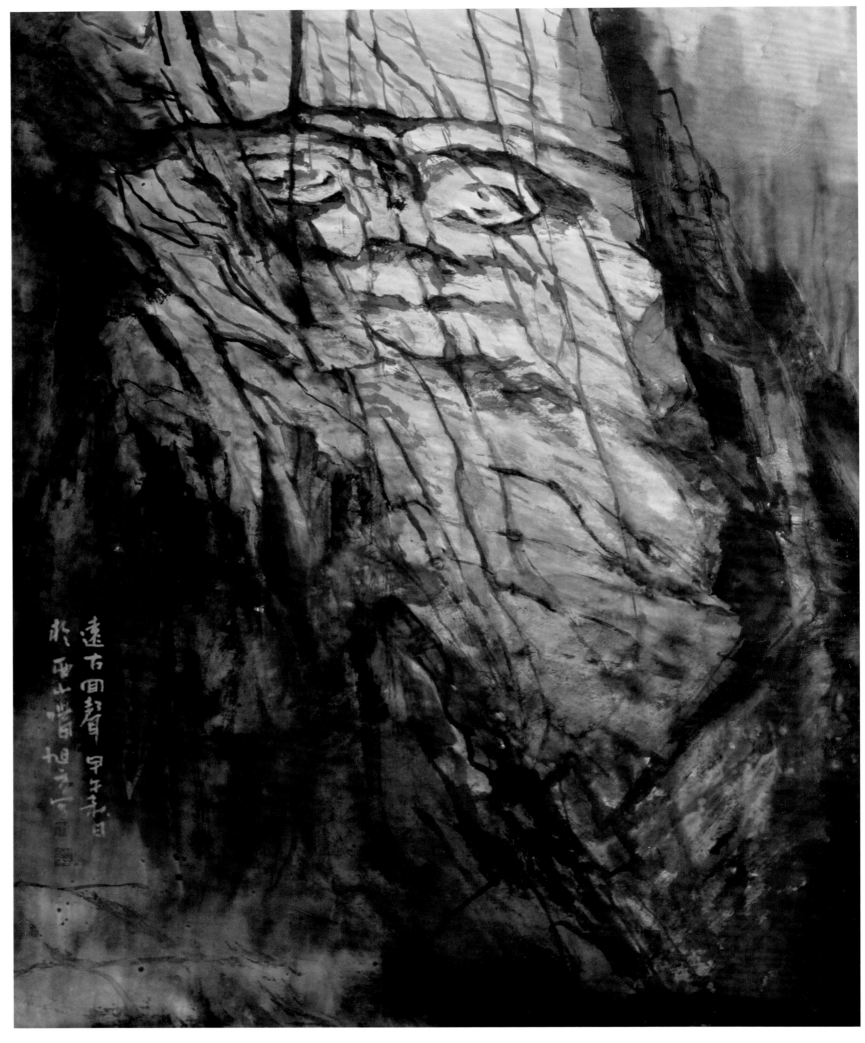

赵旭方∥远古回声　150cm×125cm　纸本设色∥中国

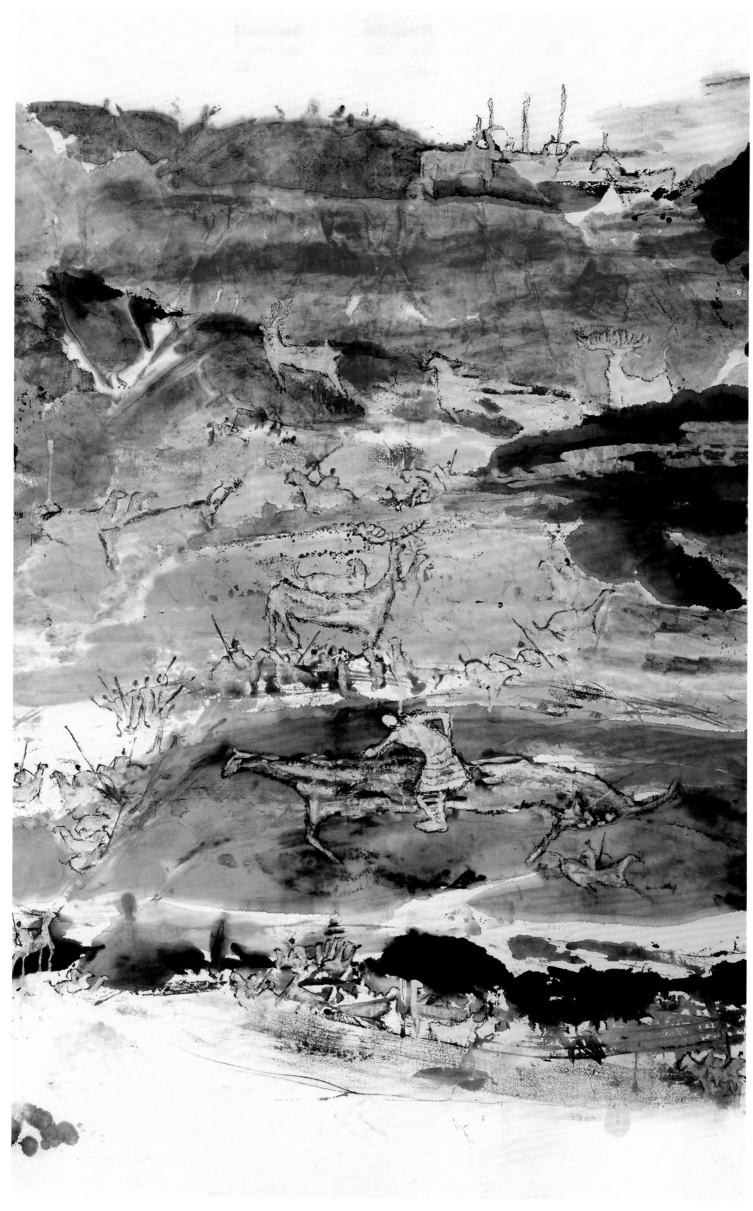

倪培坚 // 狩猎图　186cm × 98cm　纸本设色 // 中国

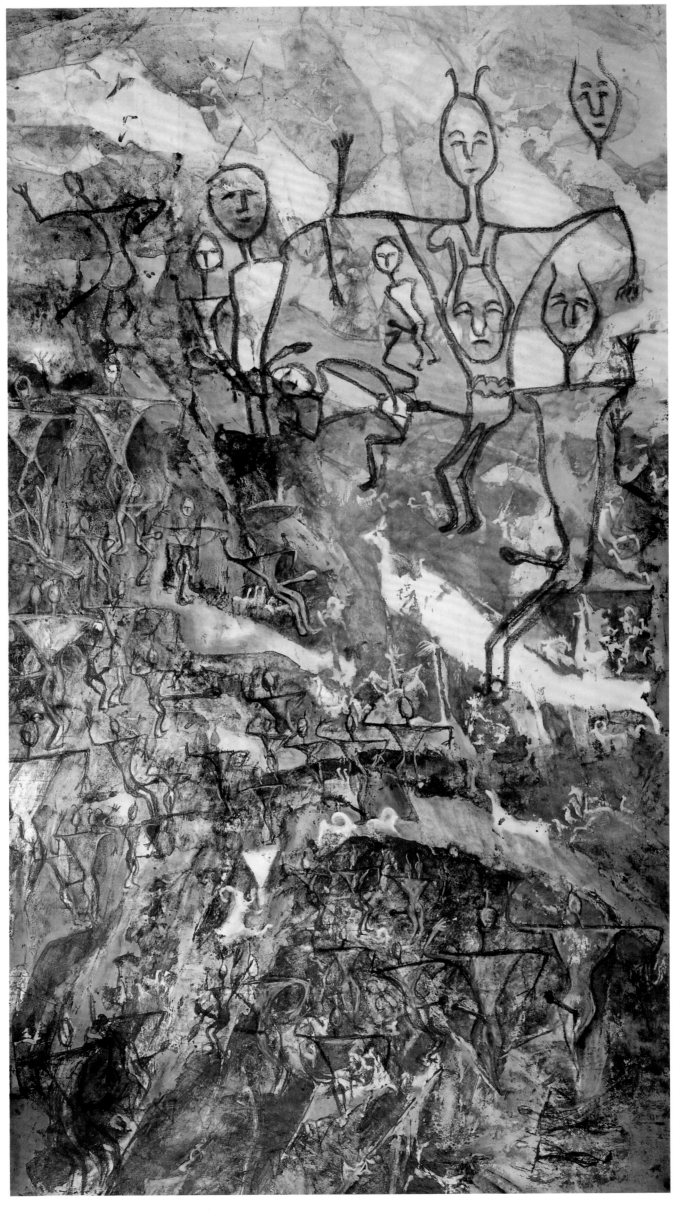

倪培坚 // 舞者　186cm × 98cm　纸本设色 // 中国

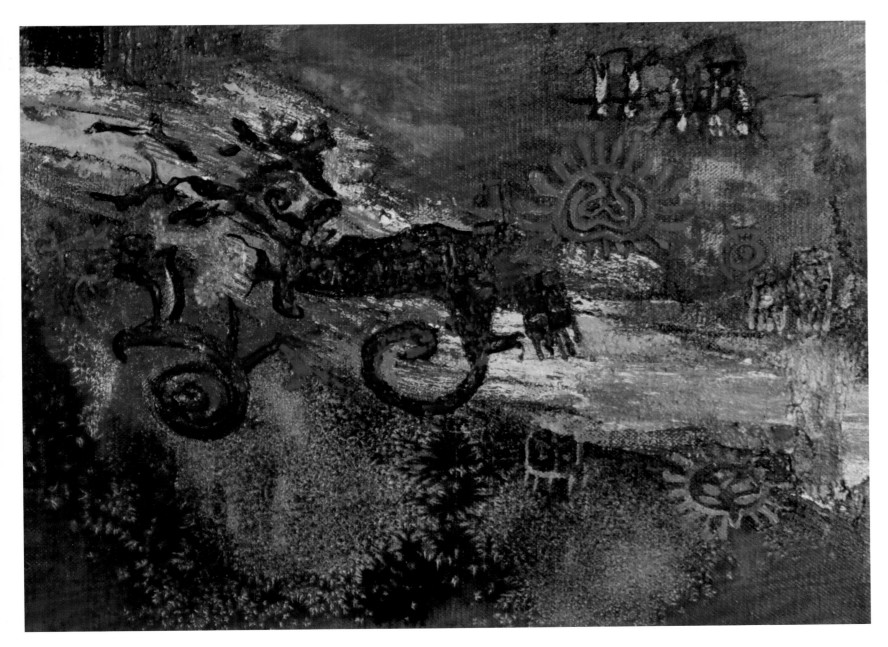

席亚娜 // 天赐祥瑞　30cm × 40cm　布面油彩 // 中国

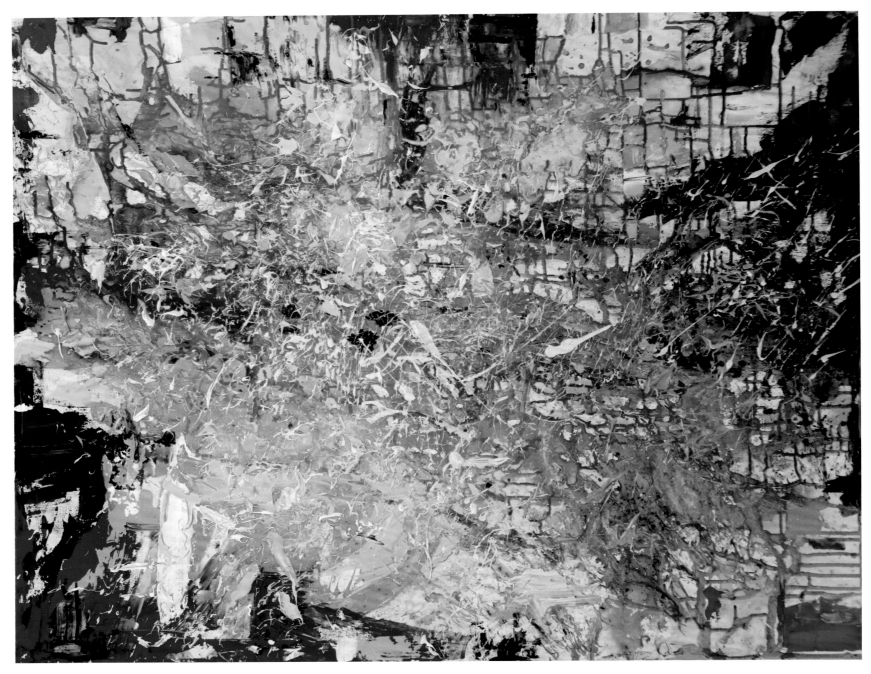

莫日根 // 季节主题曲－1　80cm × 100cm　布面油彩 // 中国

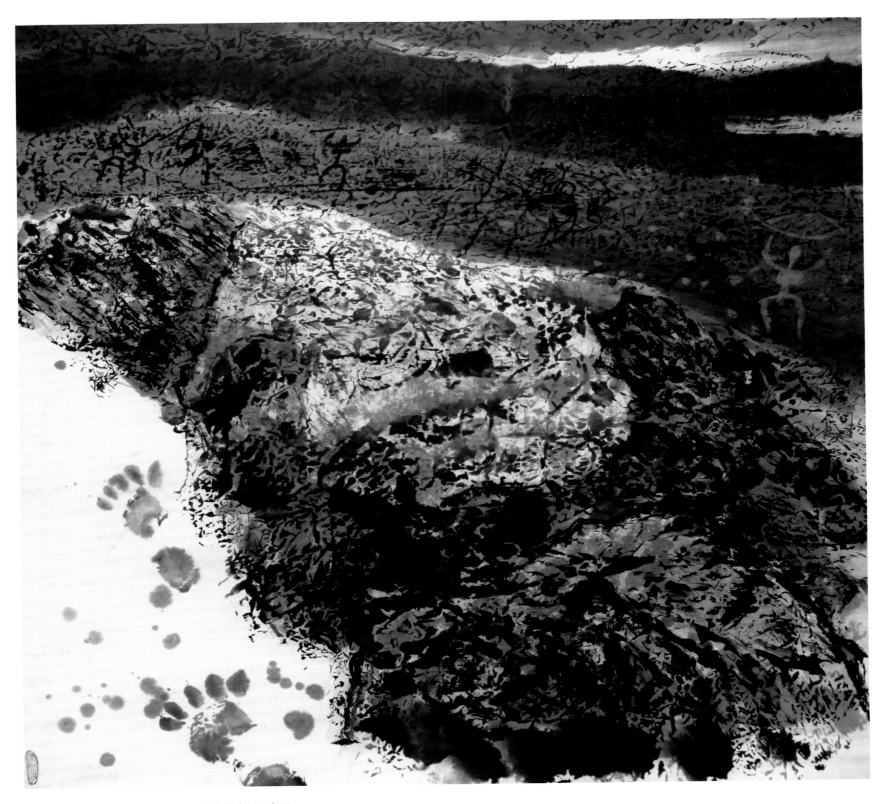

宿志江／／印迹　95cm × 88cm　纸本设色／／中国

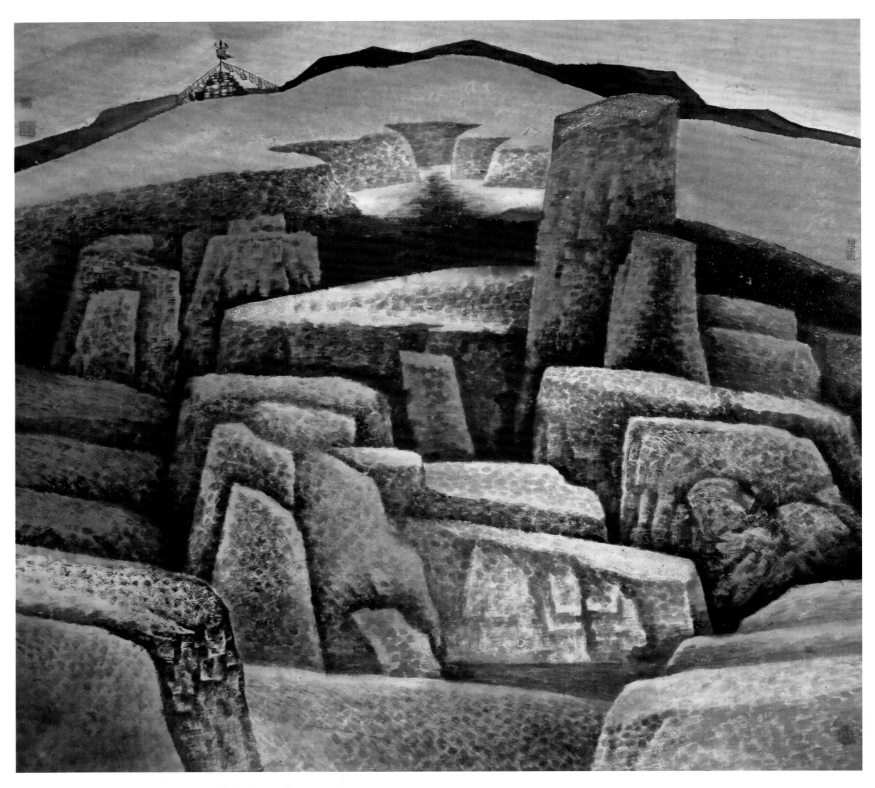

崔瑞军∥阴山梵音　62cm×68cm　纸本设色∥中国

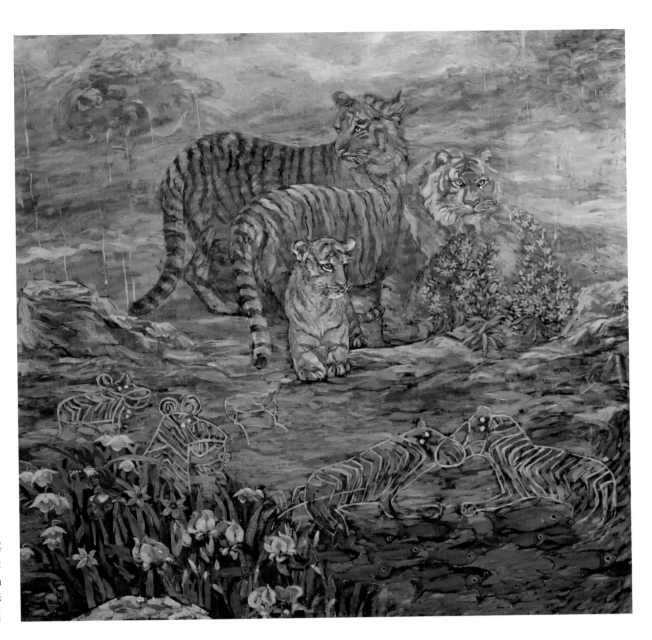

游江滨
遥远的巴彦淖尔
150cm × 150cm
布面油彩
中国

游江滨
福
200cm × 200cm
布面油彩
中国

游江滨
远古之一
100cm × 100cm
布面油彩
中国

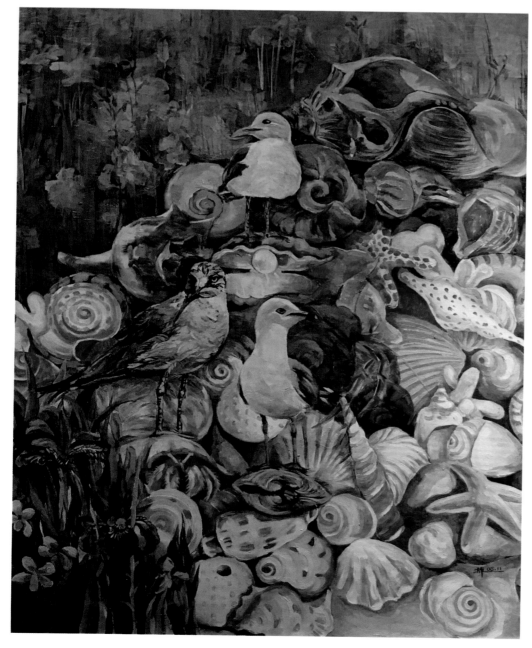

游江滨
远古之二
100cm × 80cm
布面油彩
中国

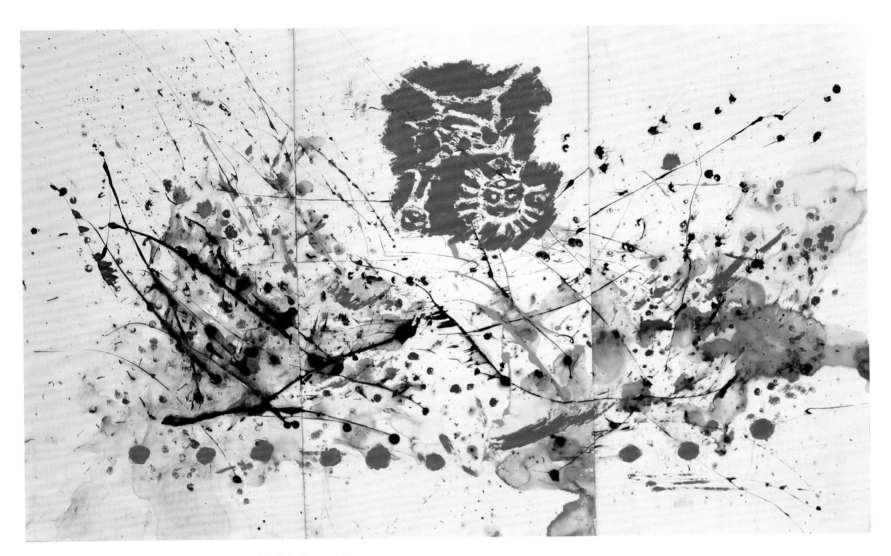

韩金宝 // 阴山岩刻印象　128cm × 200cm　纸本水彩 // 美籍

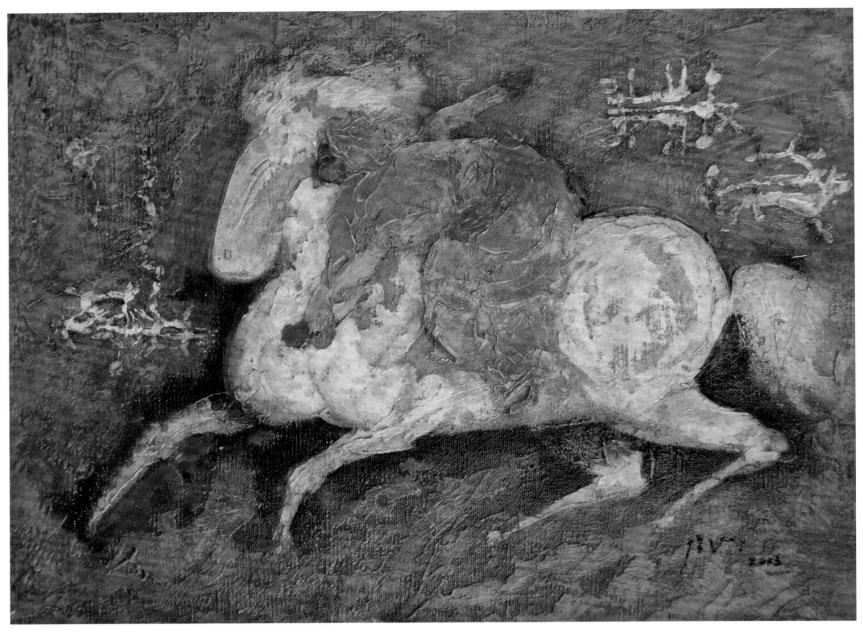

蔡树本 // 童年的梦　60cm × 80cm　布面油彩 // 中国

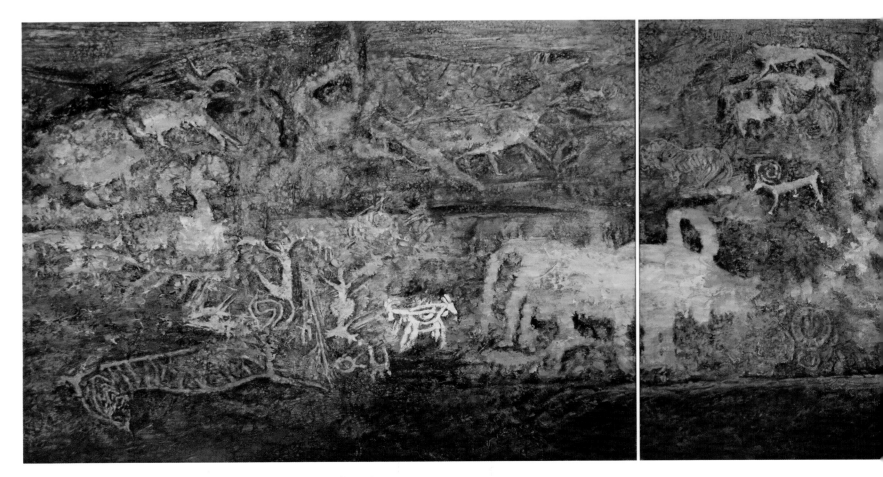

蔡树本　蔡树华 // 阴山魂魄　90cm × 120cm × 3　布面油彩 // 中国

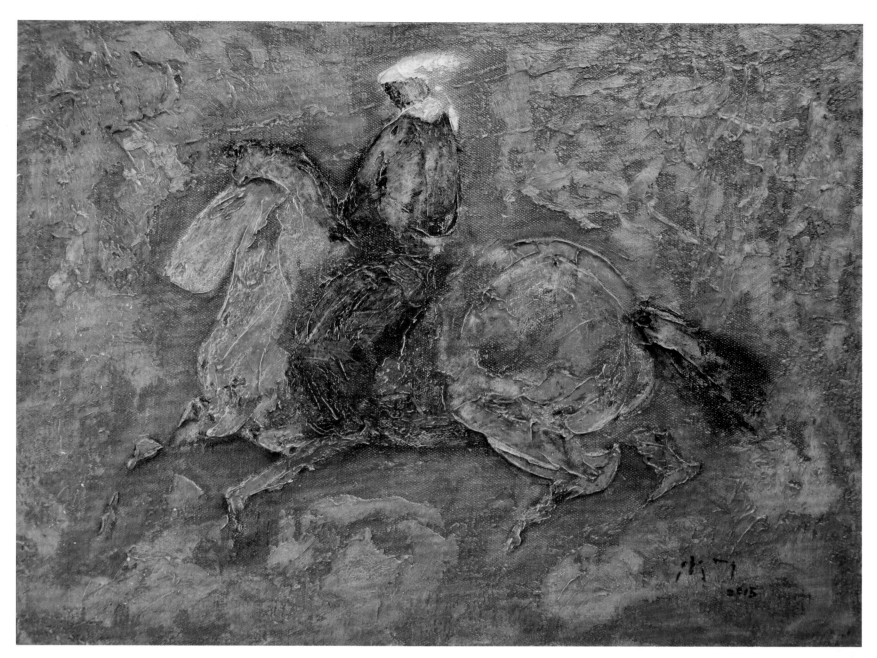

蔡树本 // 遥远的记忆 60cm×80cm 布面油彩 // 中国

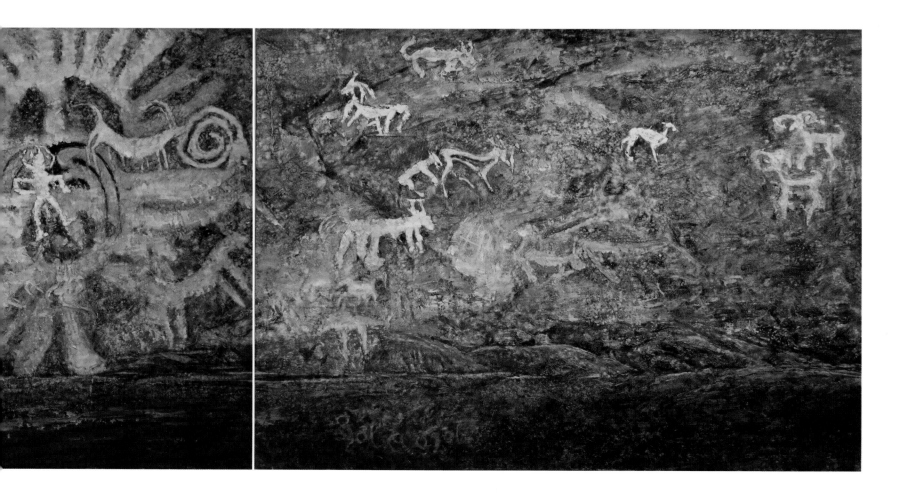

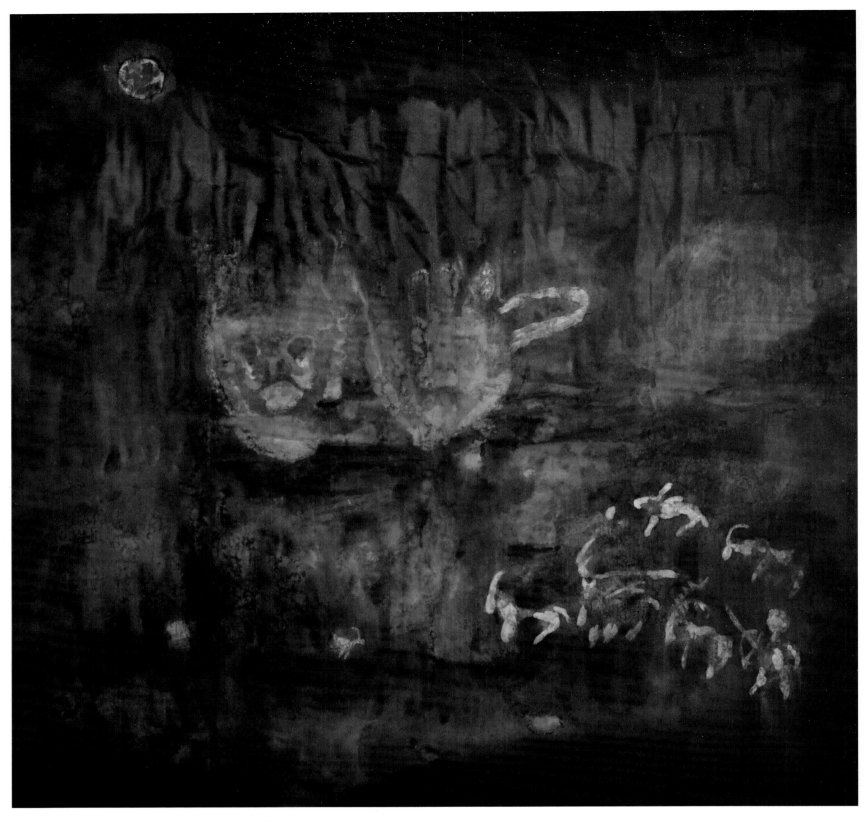

瞿彦军∥月映阴山　100cm×100cm　纸本重彩∥中国

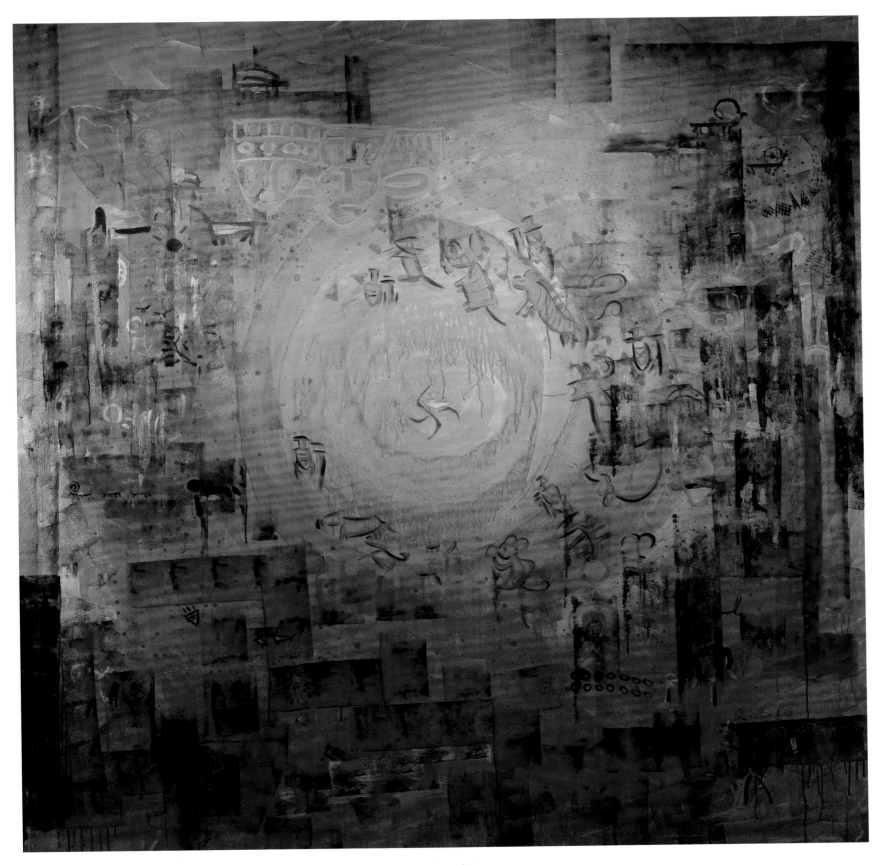

张志坚老海　孙庆忠　乌兰　白音宝力高 // 年轮　200cm × 200cm　布面油彩 // 中国

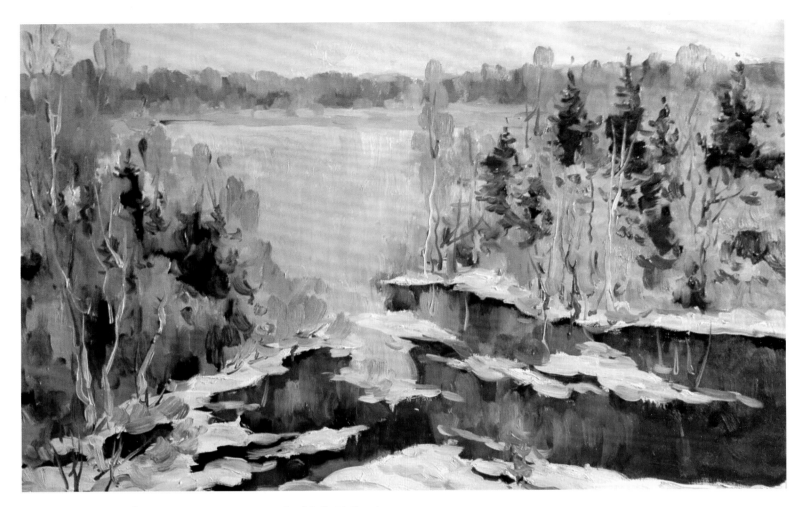

阿纳托利亚·阿涅科夫 // 春天　50cm × 70cm　布面油彩 // 俄罗斯

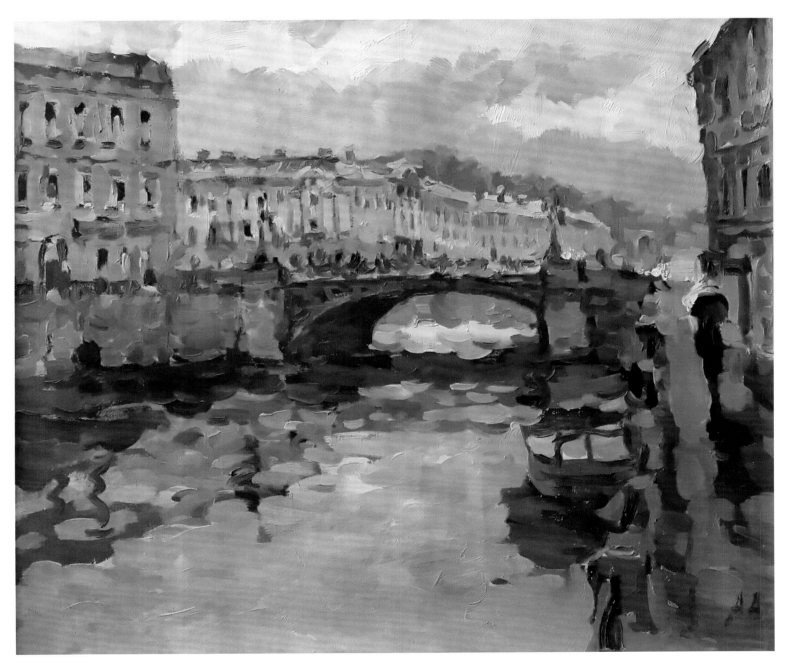

阿纳托利亚·阿涅科夫 // 圣彼得堡涅瓦河　59cm × 69cm　布面油彩 // 俄罗斯

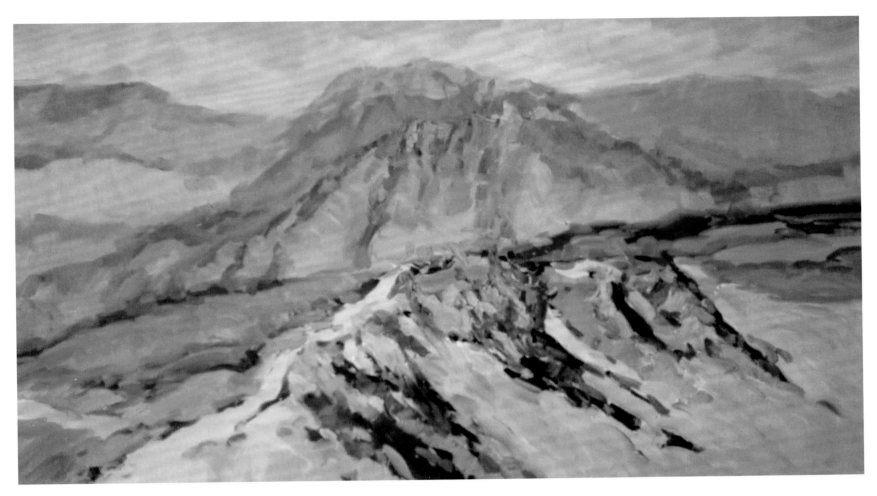

阿纳托利亚·阿涅科夫 // 山　50cm × 80cm　布面油彩 // 俄罗斯

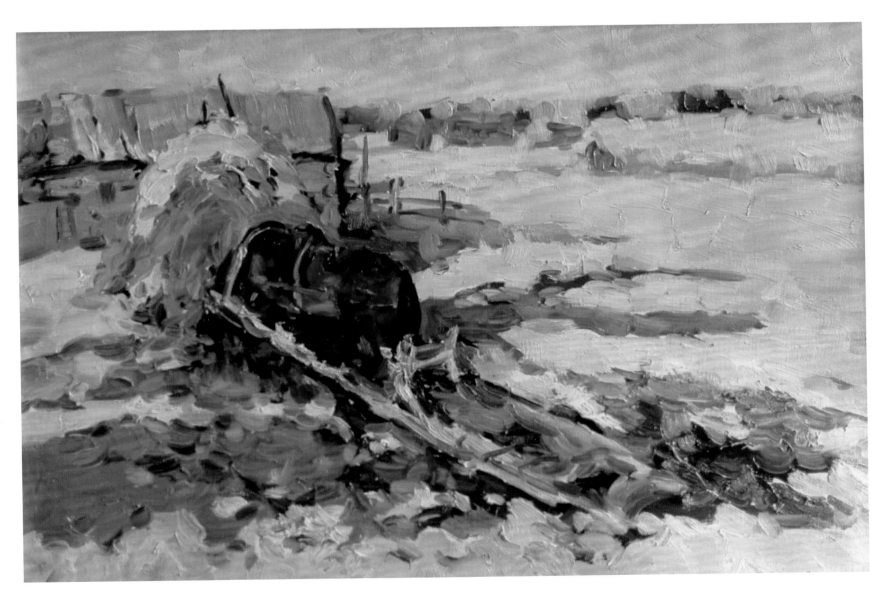

阿纳托利亚·阿涅科夫 // 冬季　50cm × 70cm　布面油彩 // 俄罗斯

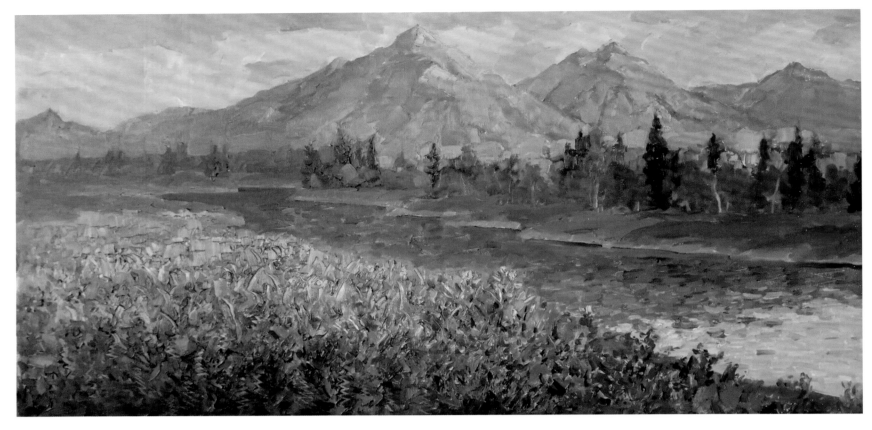

罗玛·伊利纳柯 // 吾里巴美丽的夜晚　50cm×100cm　布面油彩 // 俄罗斯

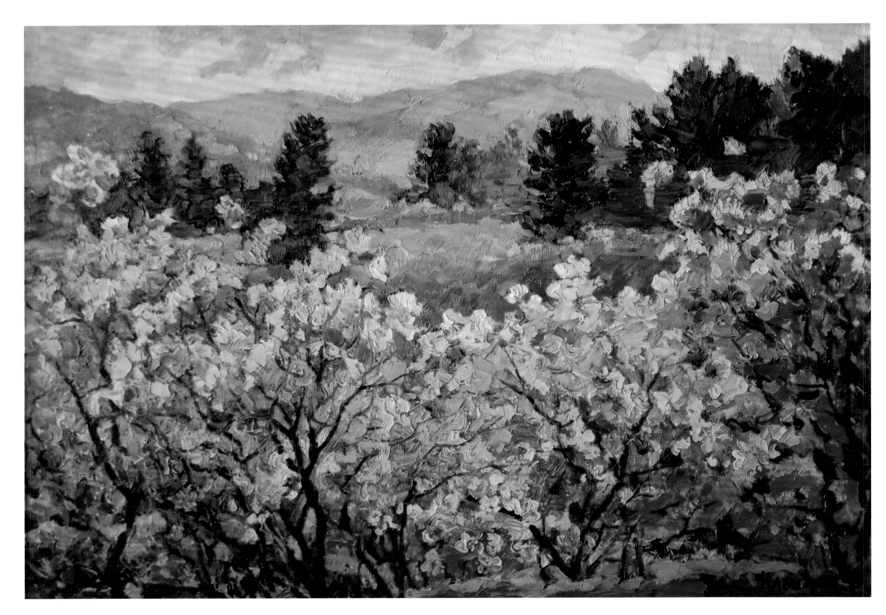

罗玛·伊利纳柯 // 杜鹃花　50cm×70cm　布面油彩 // 俄罗斯

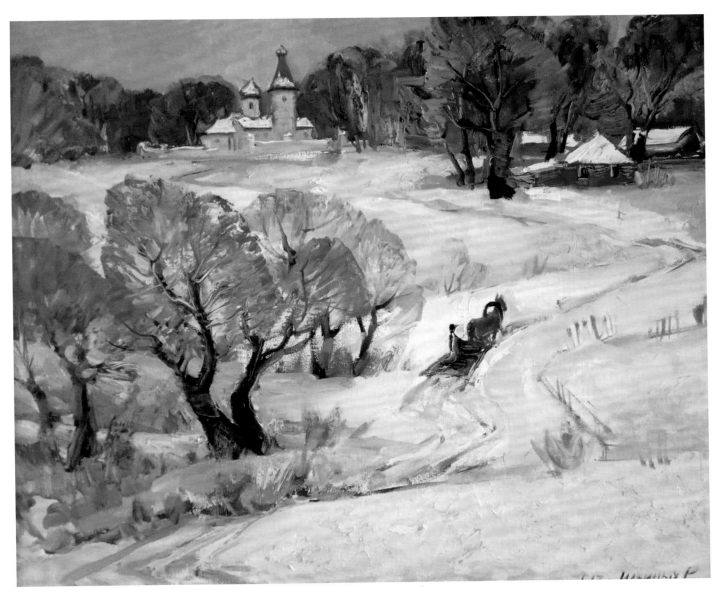

罗玛·伊利纳柯
冬季
50cm × 60cm
布面油彩
俄罗斯

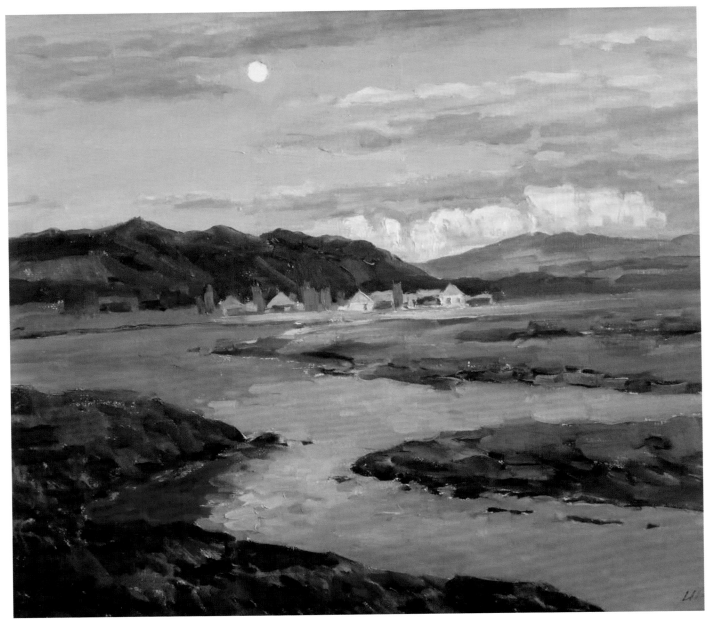

罗玛·伊利纳柯
朝阳
50cm × 60cm
布面油彩
俄罗斯

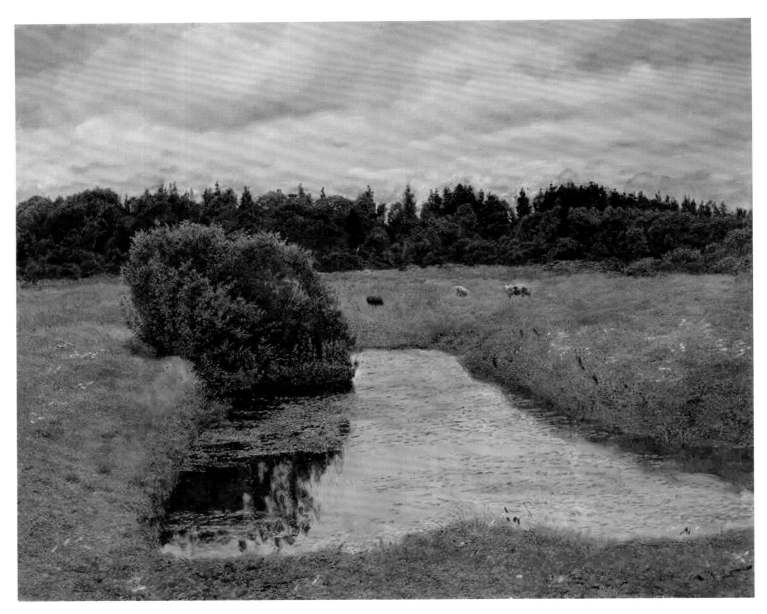

罗曼诺夫·瓦切斯拉夫∥秋季　80cm×100cm　布面油彩∥俄罗斯

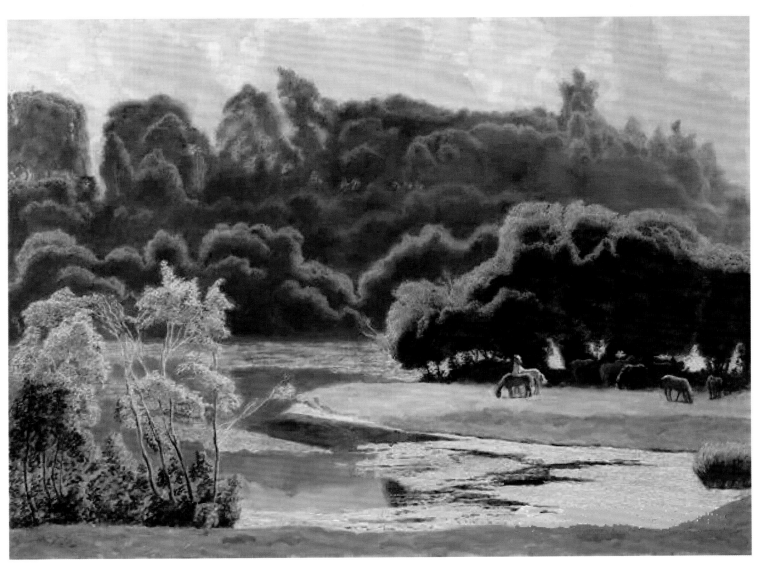

罗曼诺夫·瓦切斯拉夫∥湖边　80cm×100cm　布面油彩∥俄罗斯

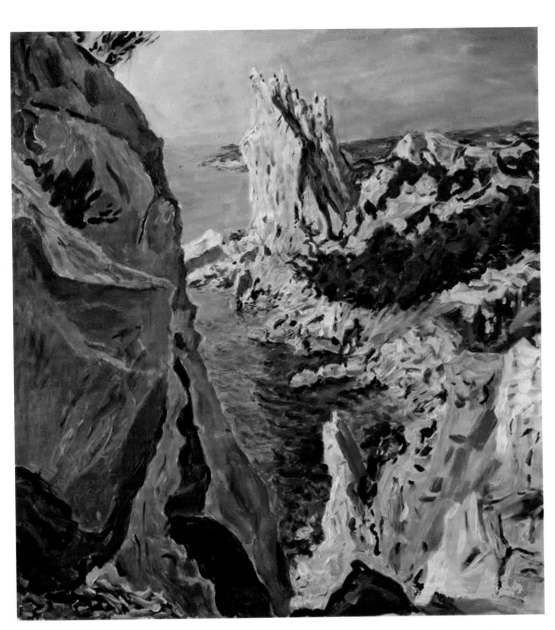

罗曼诺夫·瓦切斯拉夫
海边
100cm × 80cm
布面油彩
俄罗斯

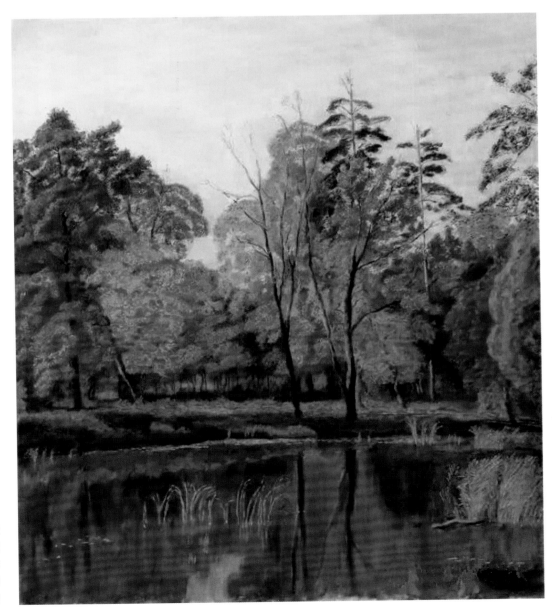

罗曼诺夫·瓦切斯拉夫
秋天
100cm × 80cm
布面油彩
俄罗斯

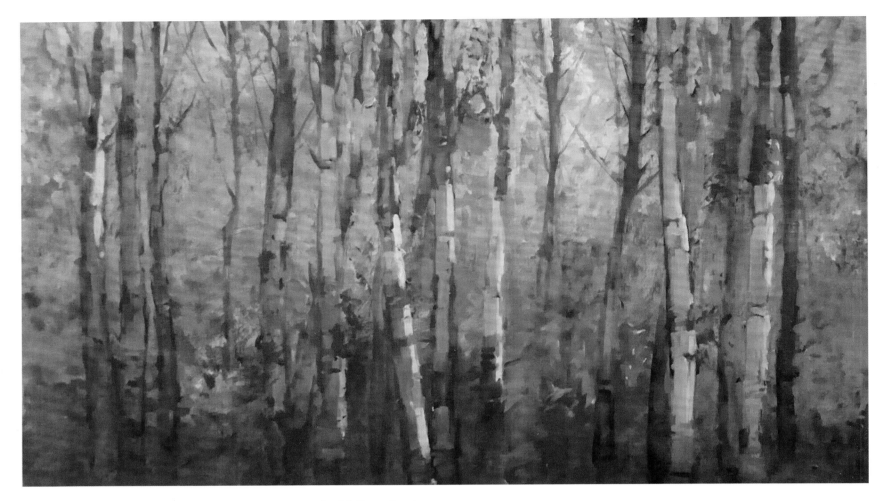

斯塔尼斯拉夫·奥特诺里科 // 白桦林　60cm×90cm　布面油彩 // 俄罗斯

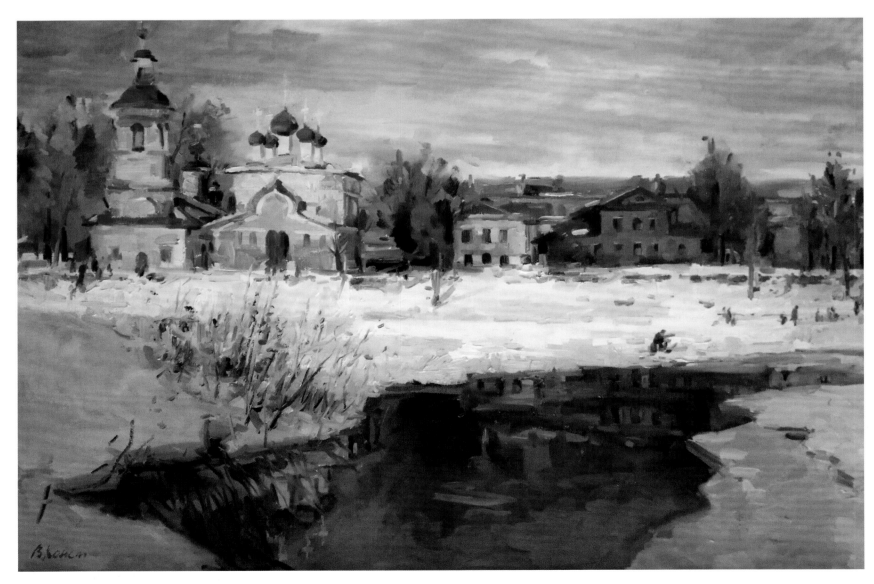

斯塔尼斯拉夫·奥特诺里科 // 春天　70cm×90cm　布面油彩 // 俄罗斯

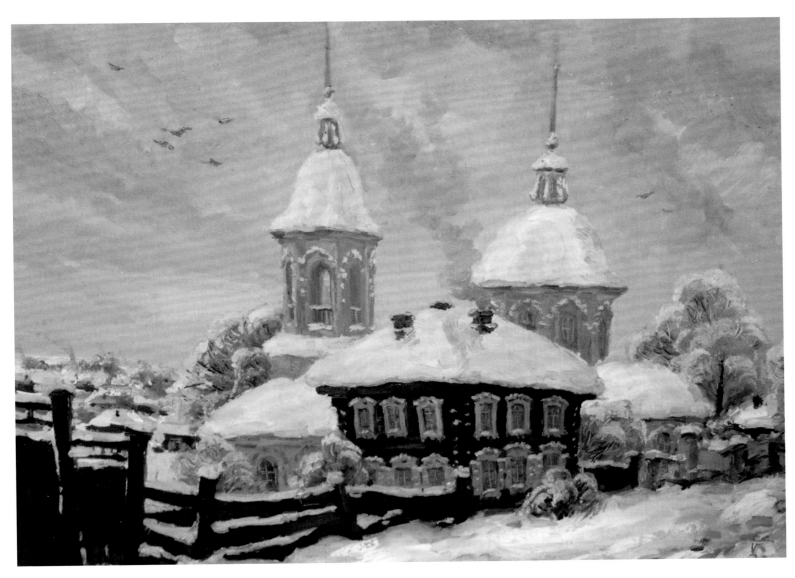

斯塔尼斯拉夫·奥特诺里科 // 城堡　70cm × 90cm　布面油彩 // 俄罗斯

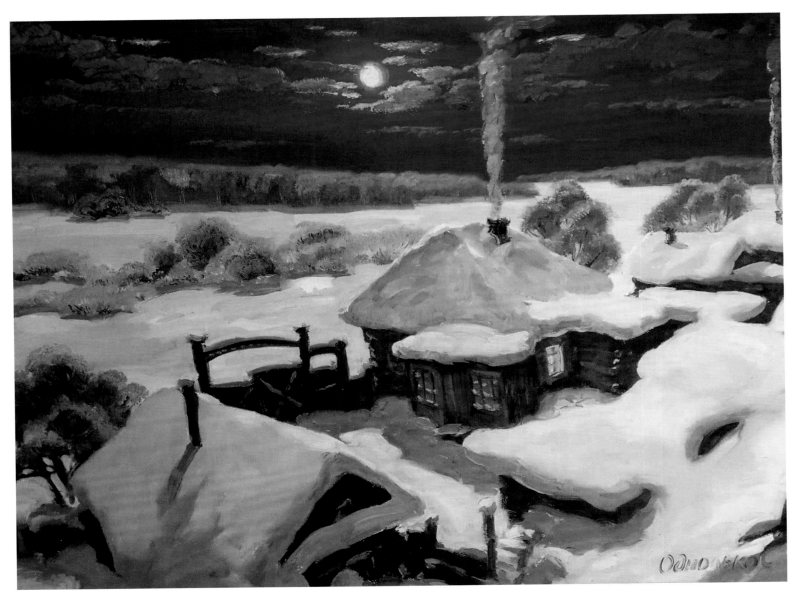

斯塔尼斯拉夫·奥特诺里科 // 冬天的夜色　70cm × 90cm　布面油彩 // 俄罗斯

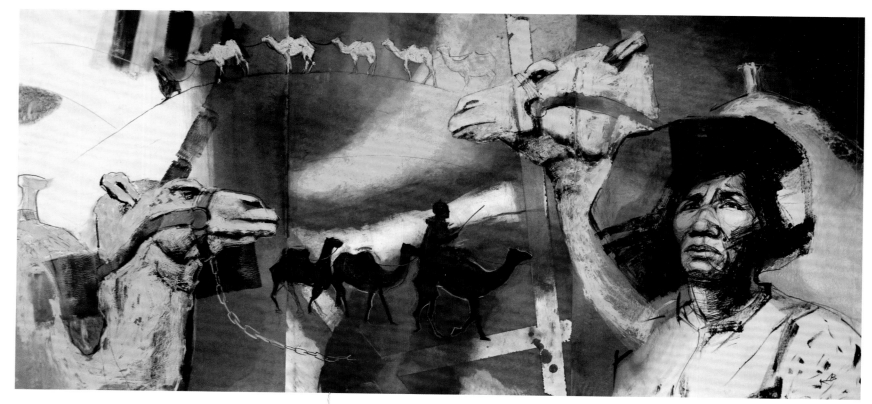

娃列吉娜 // 茶路　85cm×180cm　综合材料 // 俄罗斯

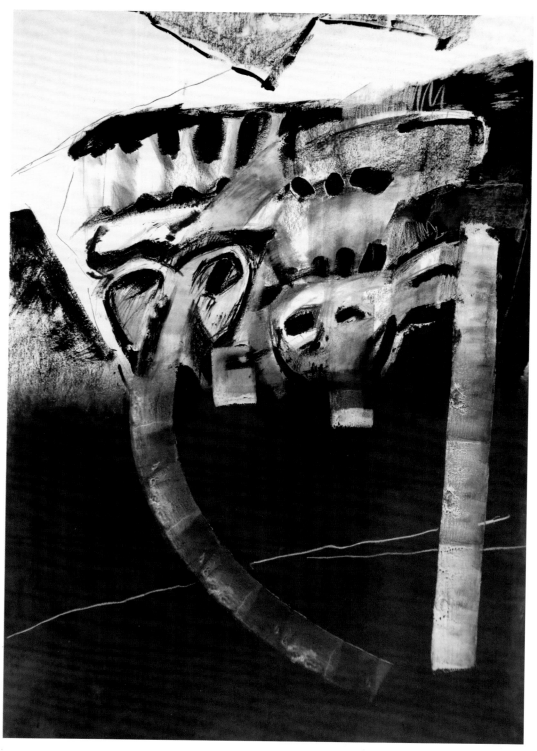

娃列吉娜
阴山山神
85cm×60cm
综合材料
俄罗斯

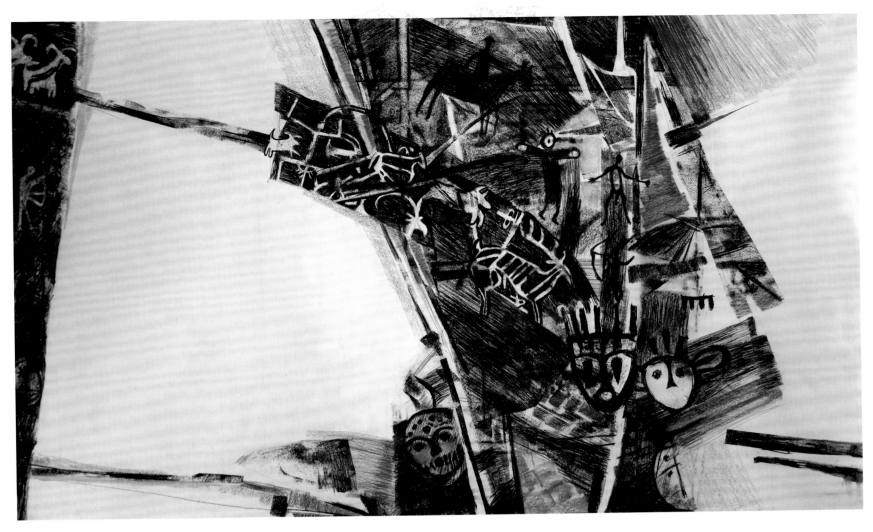

阿娜斯塔利亚 // 岩画　77cm × 130cm　综合材料 // 俄罗斯

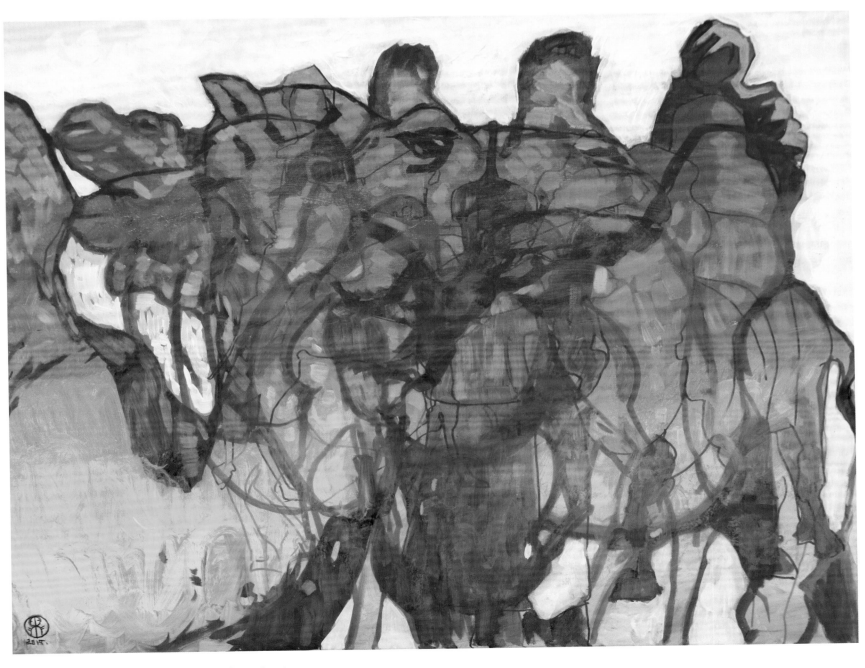

斯吉邦 // 灼热　60cm × 80cm　布面油彩 // 俄罗斯

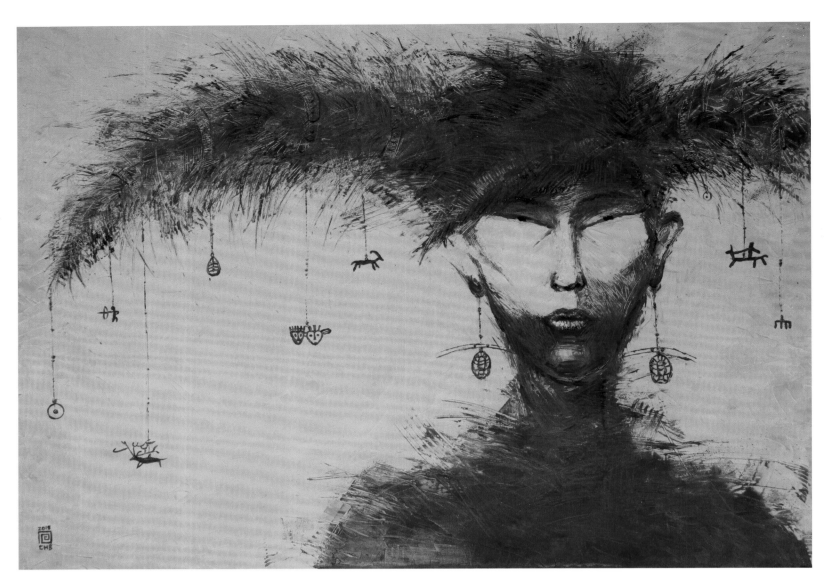

娜塔沙 // 岩画——一个姑娘自画像　100cm×140cm　布面油彩 // 俄罗斯

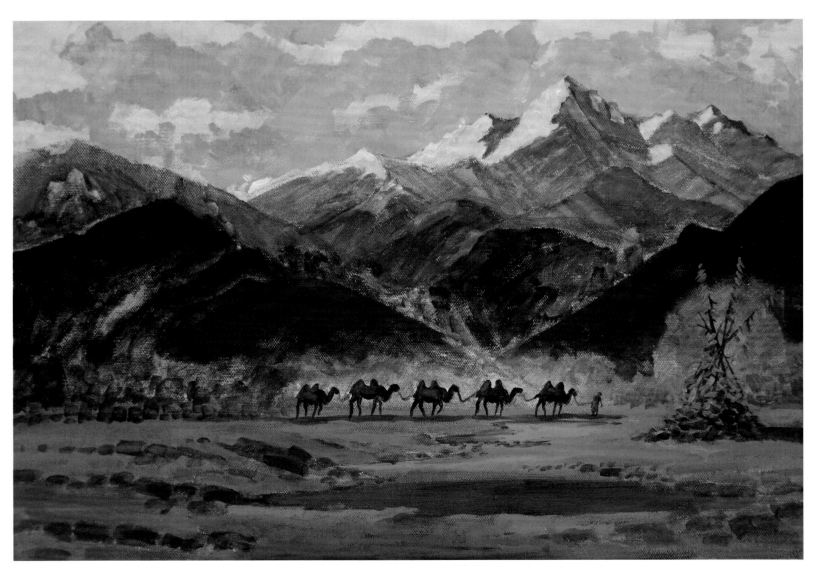

弗拉基米尔 // 阴山夜景　50cm×70cm　布面油彩 // 俄罗斯

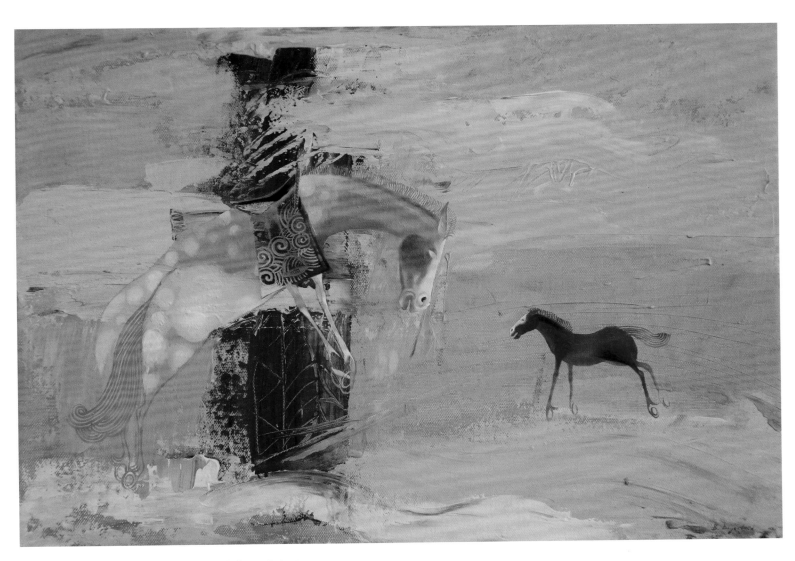

巴雅拉图 // 马　50cm × 70cm　布面油彩 // 蒙古国

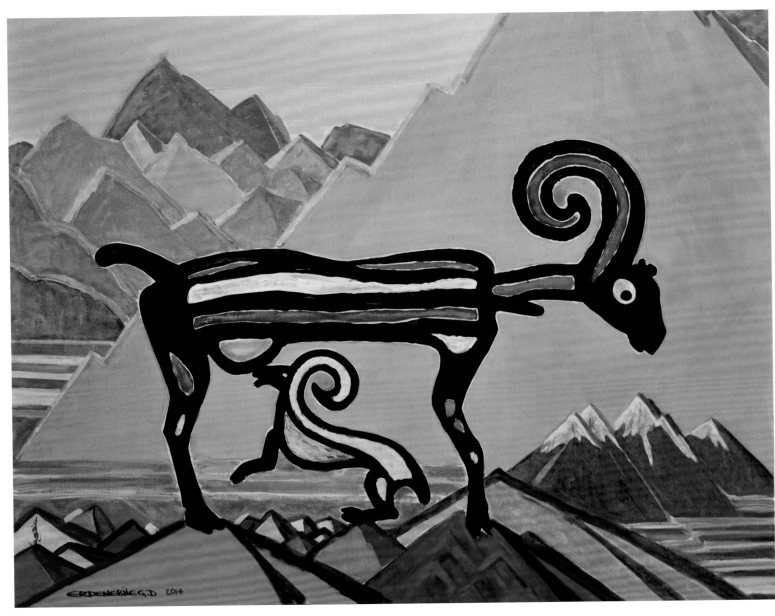

道・额尔登毕力格 // 阴山羚羊　120cm × 150cm　布面油彩 // 蒙古国

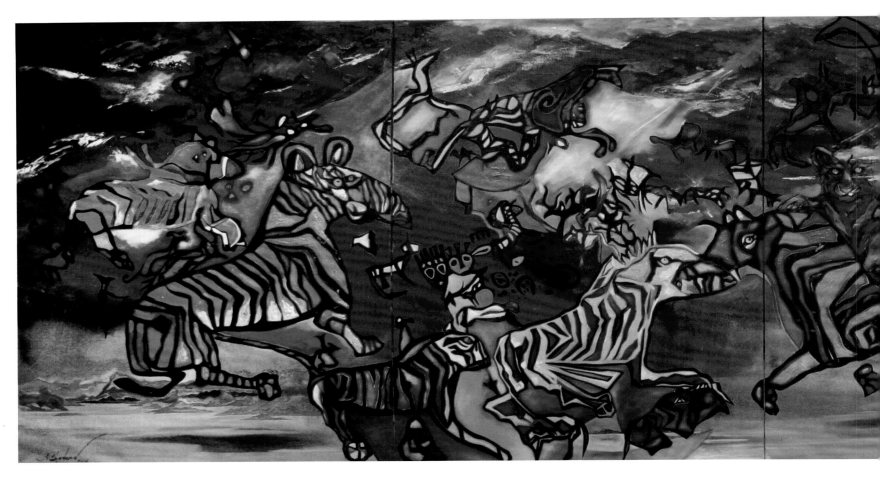

阿·查德拉巴拉 // 阴山岩画　150cm × 600cm　布面油彩 // 蒙古国

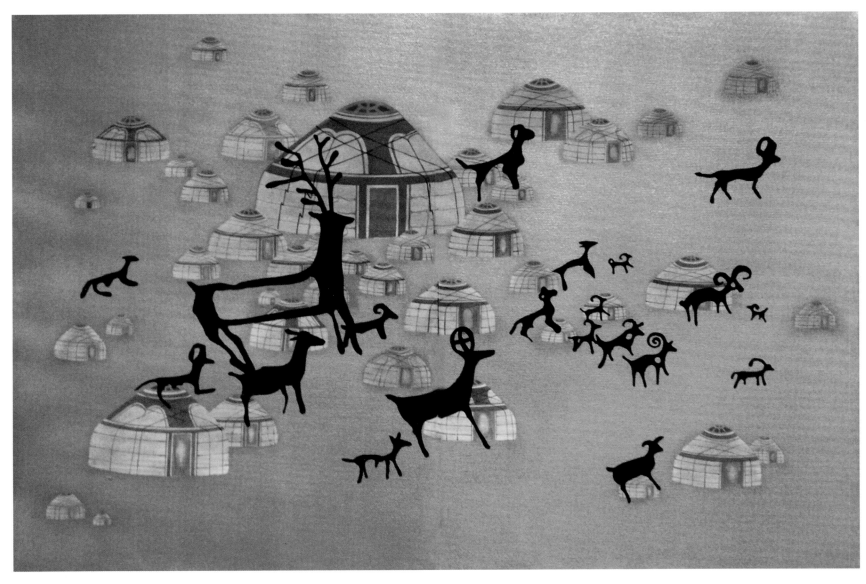

谷·苏亚拉额尔德尼 // 游牧　70cm × 100cm　布面油彩 // 蒙古国

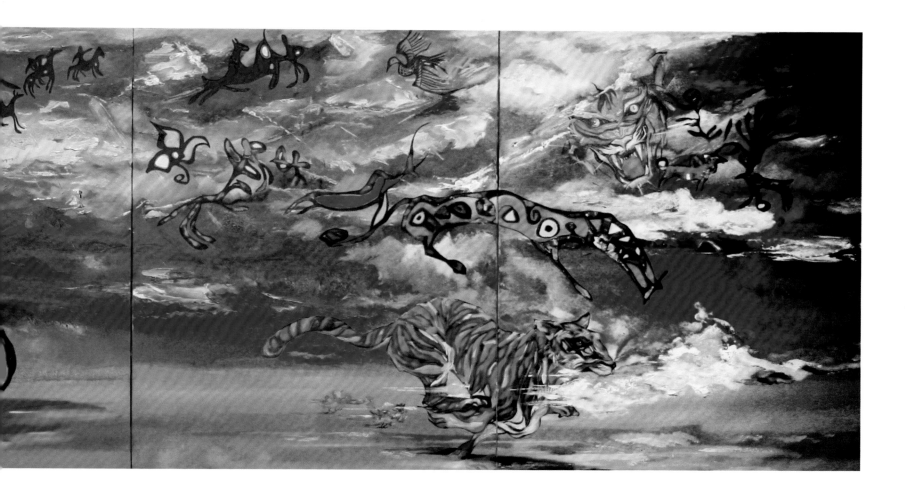

释·赛音卓拉 // 阴山群虎图　50cm × 70cm　布面油彩 // 蒙古国

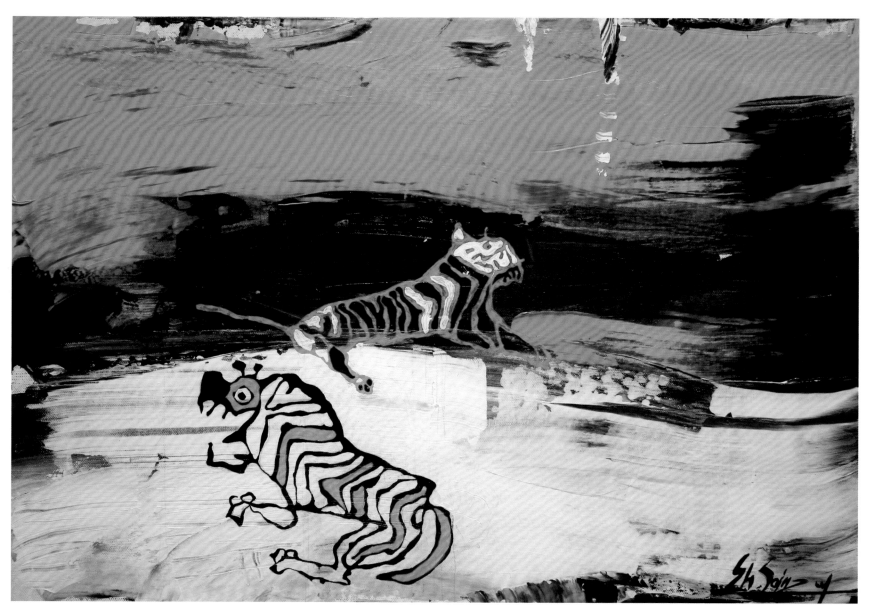

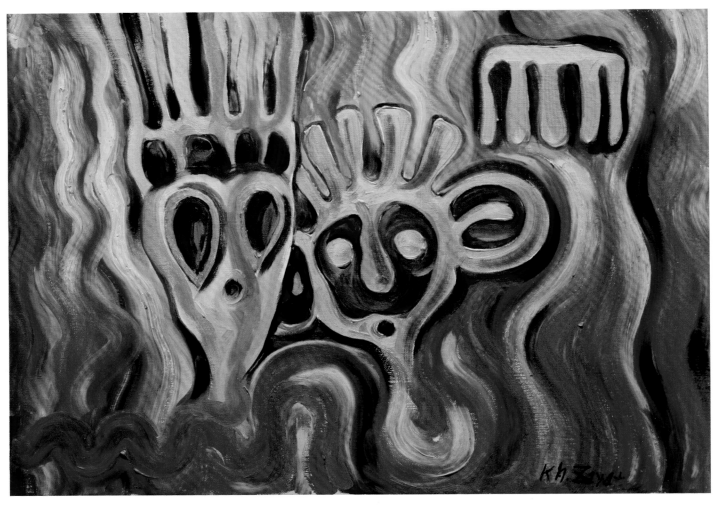

何·扎亚特 // 无题　50cm × 70cm　布面油彩 // 蒙古国

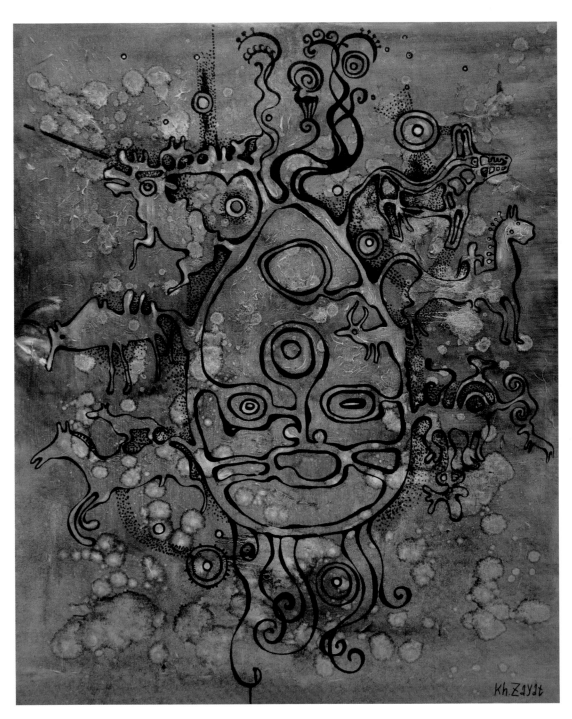

何·扎亚特
狩猎之音
150cm × 120cm
布面油彩
蒙古国

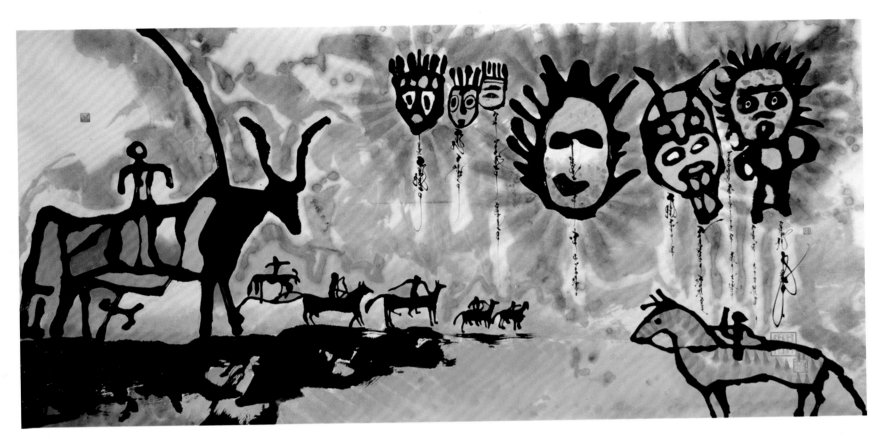

拉·苏和巴特尔 // 太阳神　90cm×175cm　布面油彩 // 蒙古国

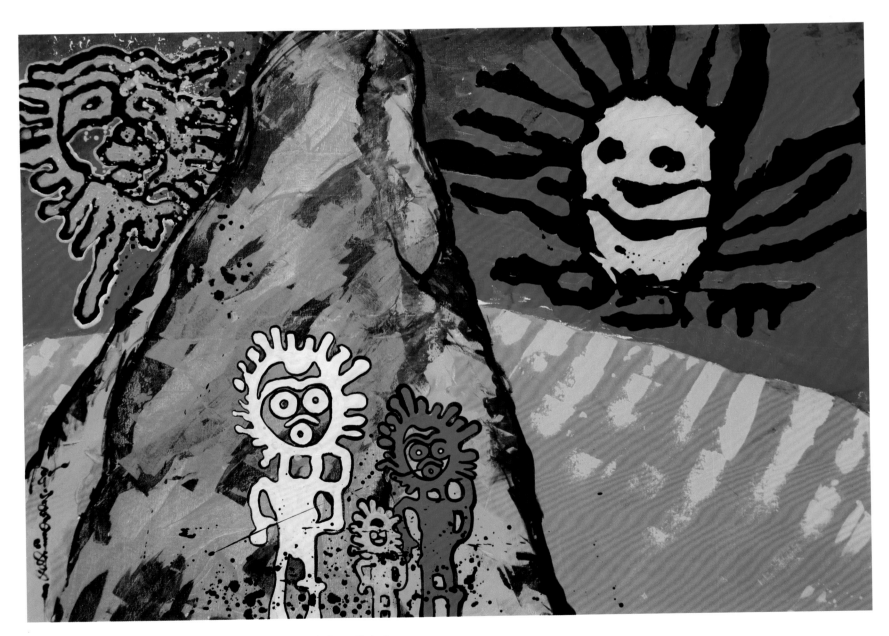

拉·苏和巴特尔 // 阴山岩画　100cm×140cm　布面油彩 // 蒙古国

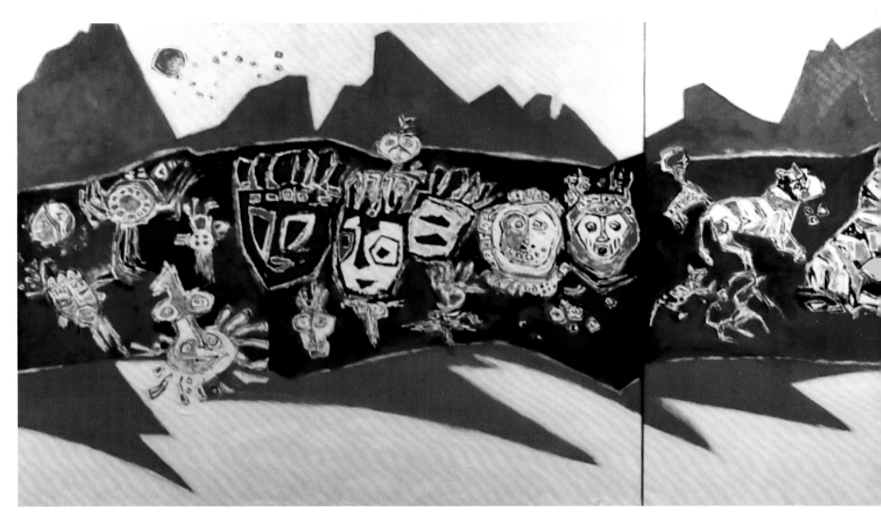

那·阿迪亚巴匝尔 // 阴山岩刻　120cm × 450cm　布面油彩 // 蒙古国

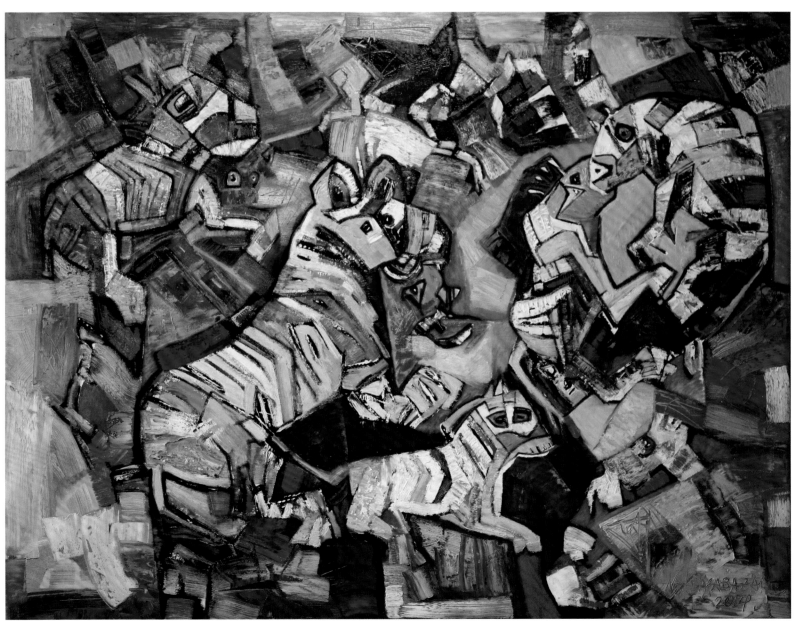

那·阿迪亚巴匝尔 // 岩画印迹　120cm × 150cm　布面油彩 // 蒙古国

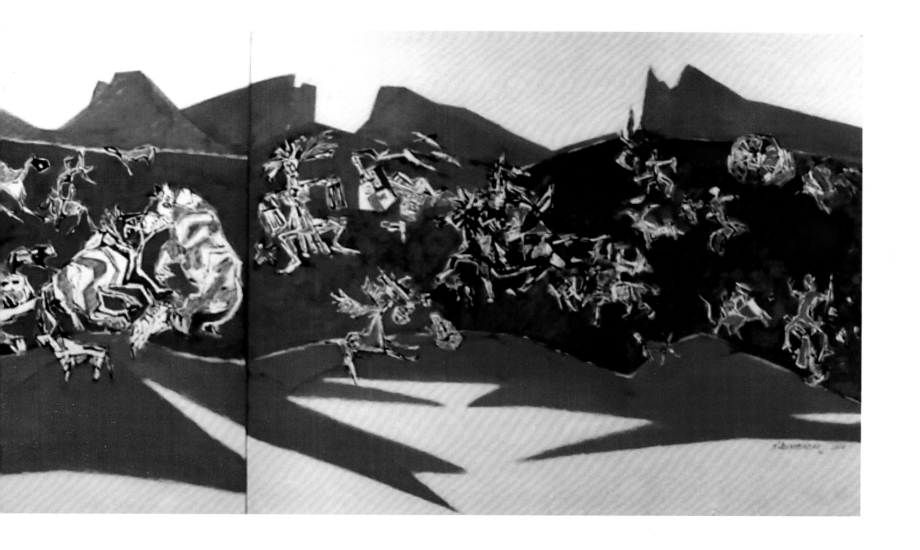

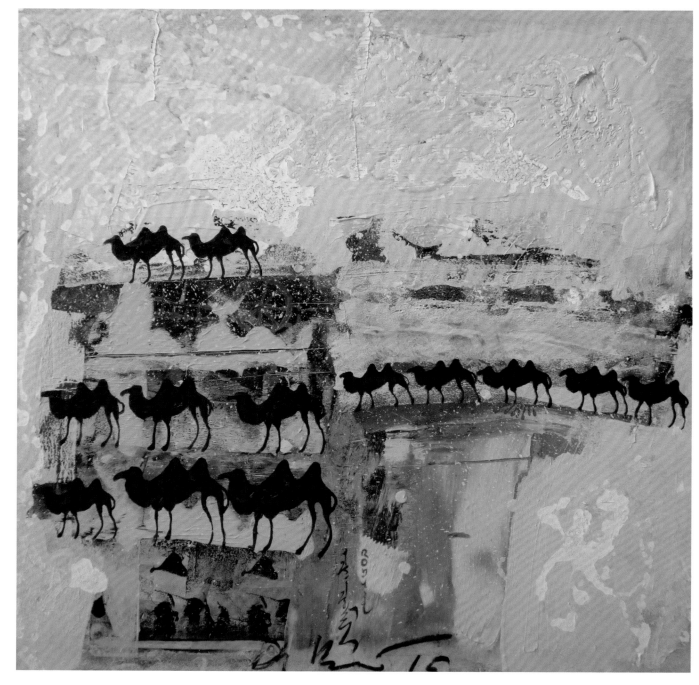

宝力道
岩画印象
80cm × 80cm
布面油彩
蒙古国

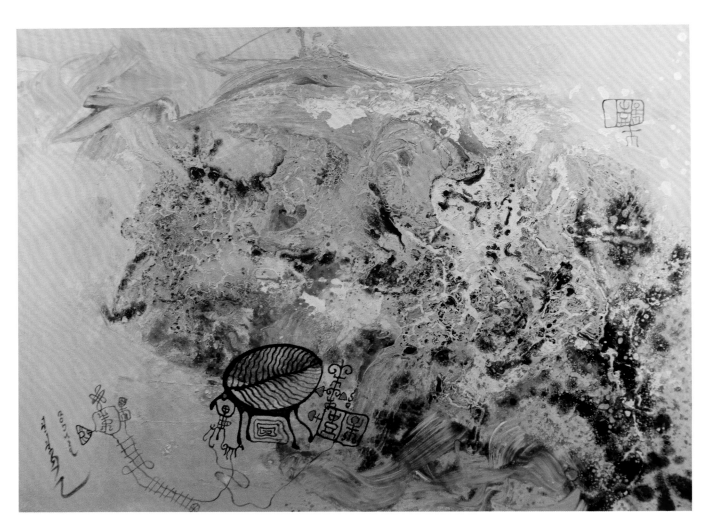

齐·策格木德
吉祥梦
60cm × 80cm
布面油彩
蒙古国

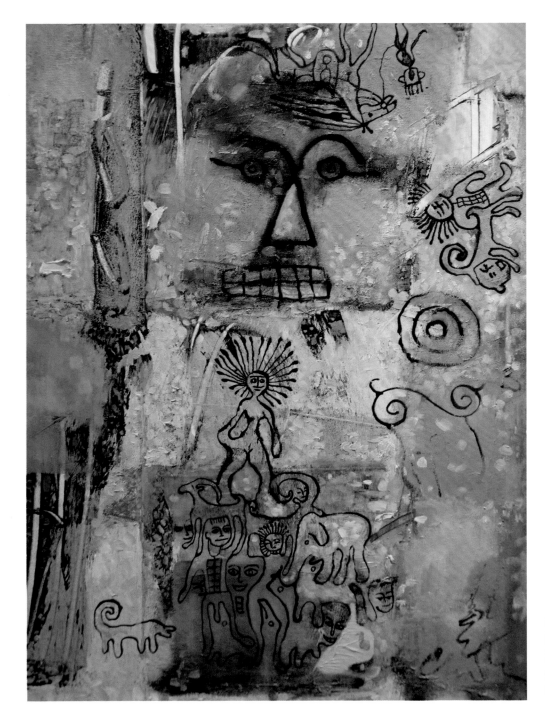

齐·策格木德
日出
70cm × 50cm
布面油彩
蒙古国

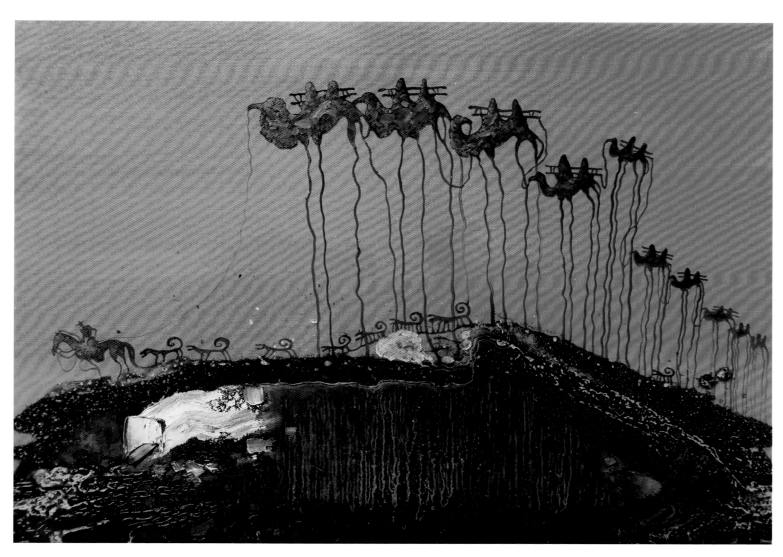

齐·策格木德 // 希望　50cm × 70cm　布面油彩 // 蒙古国

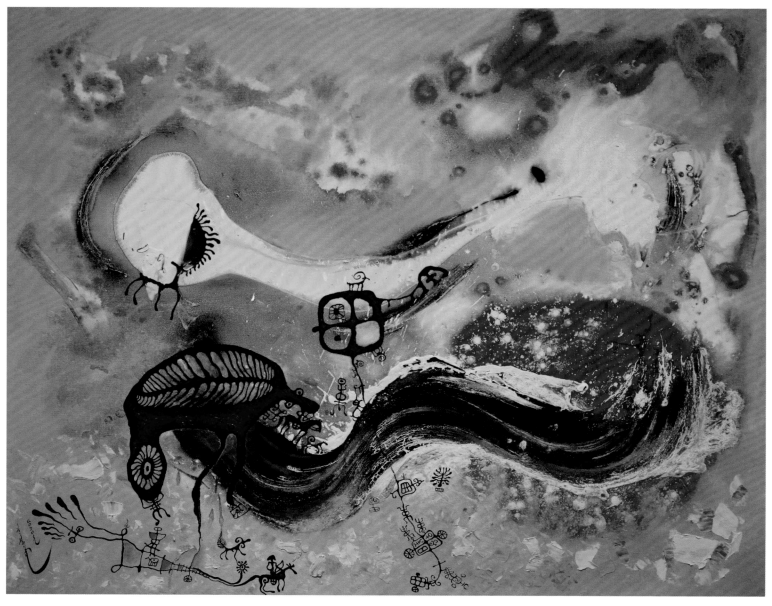

齐·策格木德 // 斯日奥都　120cm × 150cm　布面油彩 // 蒙古国

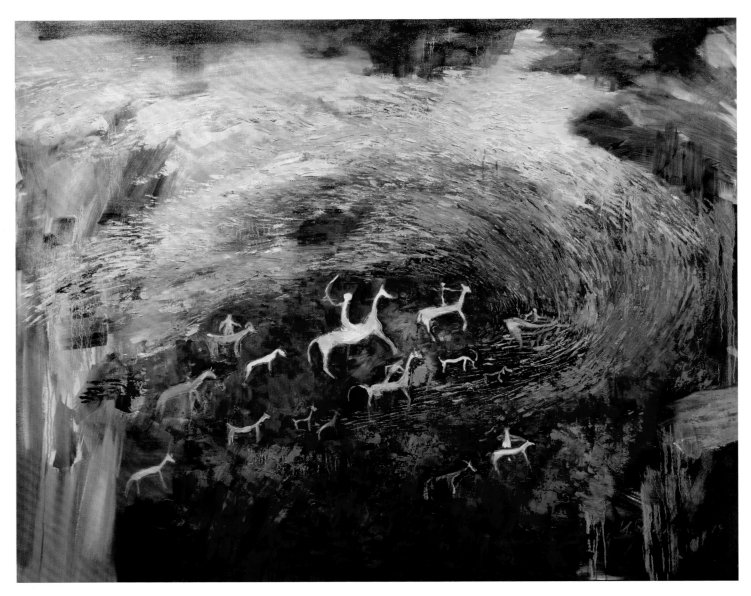

乌·刚都拉玛 // 远祖 120cm × 150cm 布面油彩 // 蒙古国

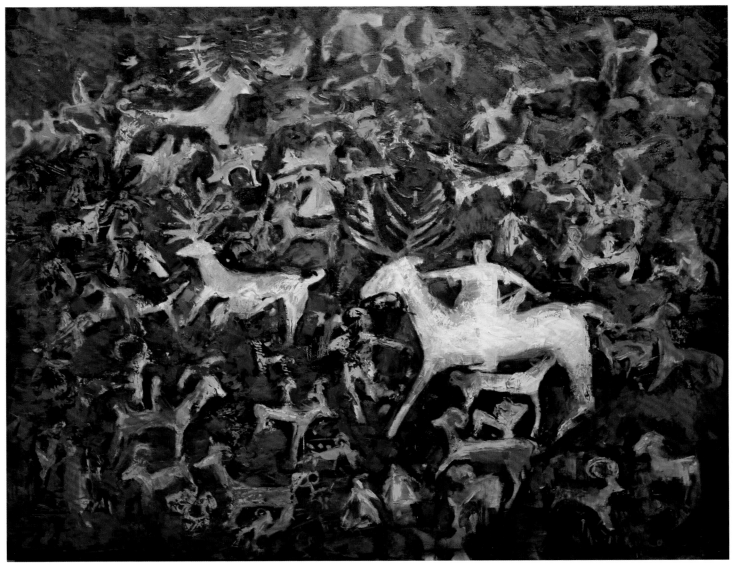

乌·刚都拉玛 // 路上 120cm × 150cm 布面油彩 // 蒙古国

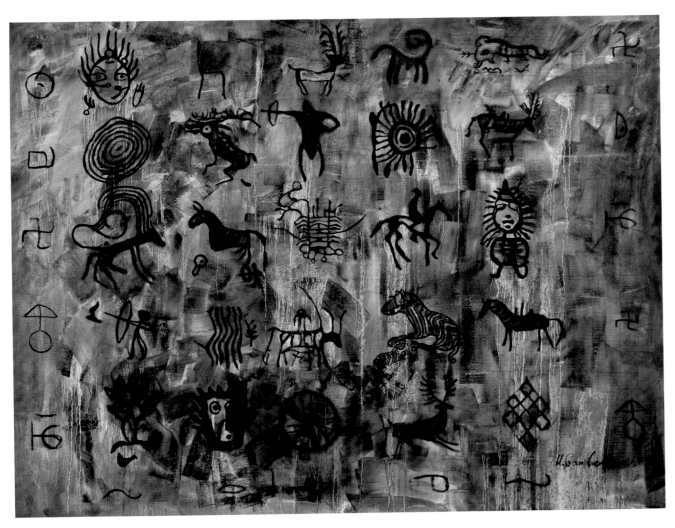

乌·刚都拉玛//巴彦淖尔岩画　120cm×150cm　布面油彩//蒙古国

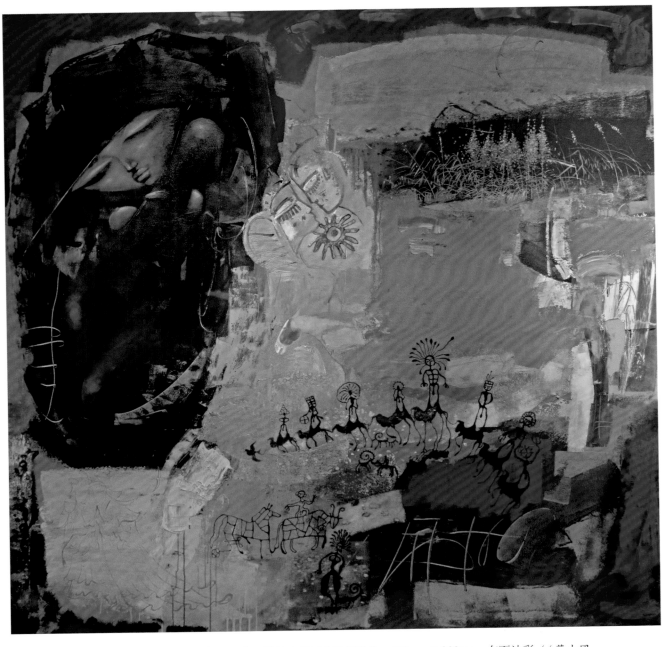

宝力日图布辛　萨仁萨楚拉　特古斯乌云　齐·策格木德//岩刻印象　200cm×200cm　布面油彩//蒙古国

朱班尼雅孜沃夫·乌穆尔别克 // 晚霞　80cm × 130cm　布面油彩 // 哈萨克斯坦

朱班尼雅孜沃夫·乌穆尔别克 // 火箭发射　50cm × 65cm　布面油彩 // 哈萨克斯坦

朱班尼雅孜沃夫·乌穆尔别克 // 永恒的爱情　80cm×120cm　布面油彩 // 哈萨克斯坦

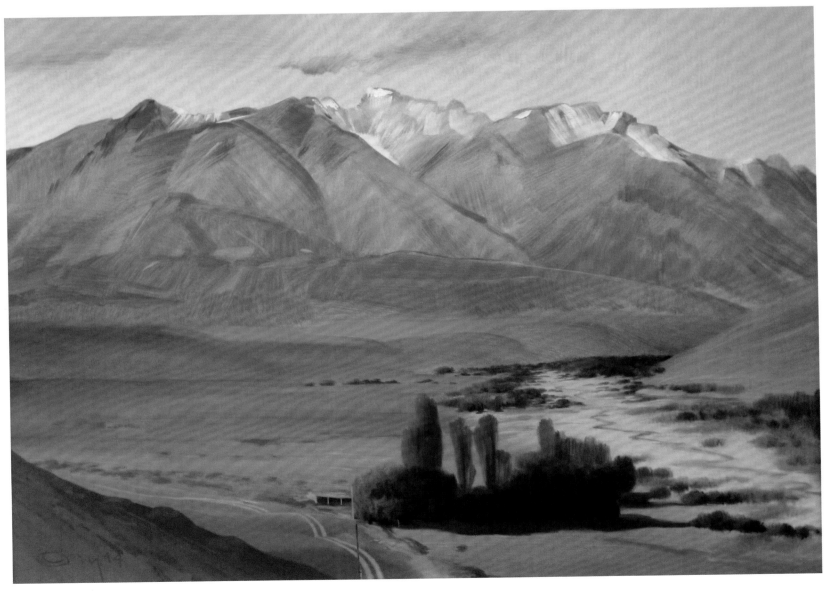

朱班尼雅孜沃夫·乌穆尔别克 // 春天　45cm×62cm　布面油彩 // 哈萨克斯坦

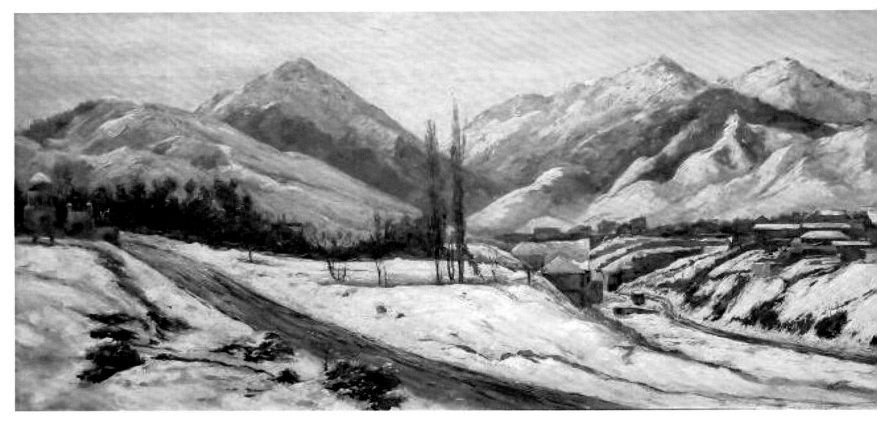

库西克拜耶夫·贾依科 // 冬天的风景 50cm × 147cm 布面油彩 // 哈萨克斯坦

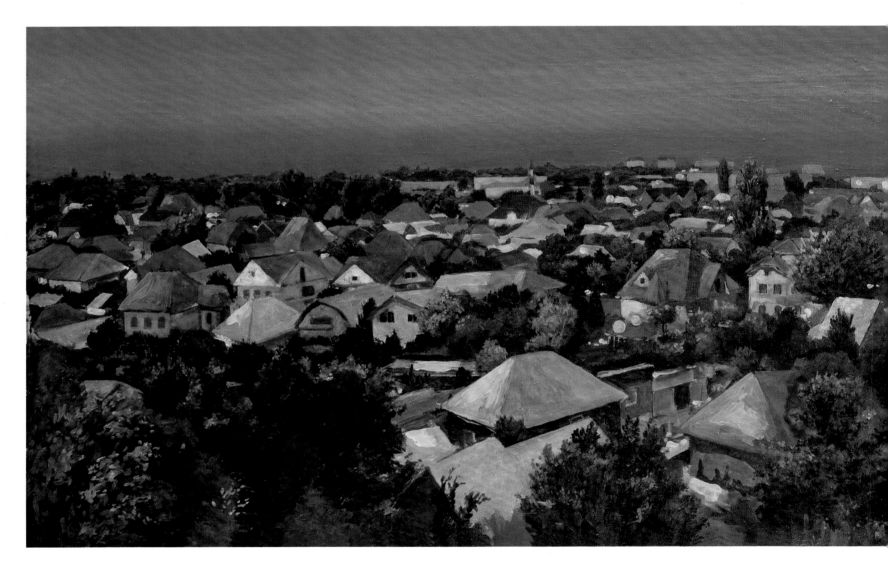

库西克拜耶夫·贾依科 // 阿拉套村庄 47cm × 158cm 布面油彩 // 哈萨克斯坦

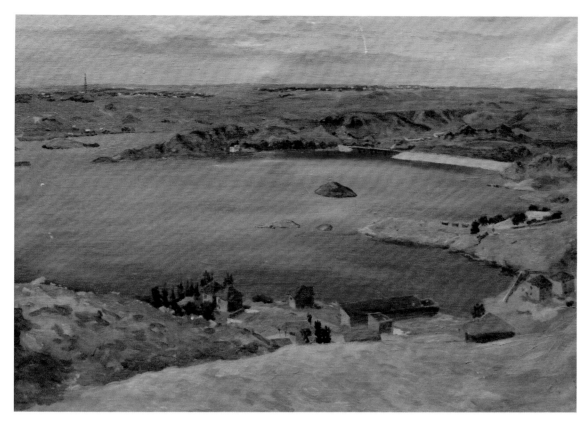

库西克拜耶夫·贾依科 // 风景　63cm × 78cm　布面油彩 // 哈萨克斯坦

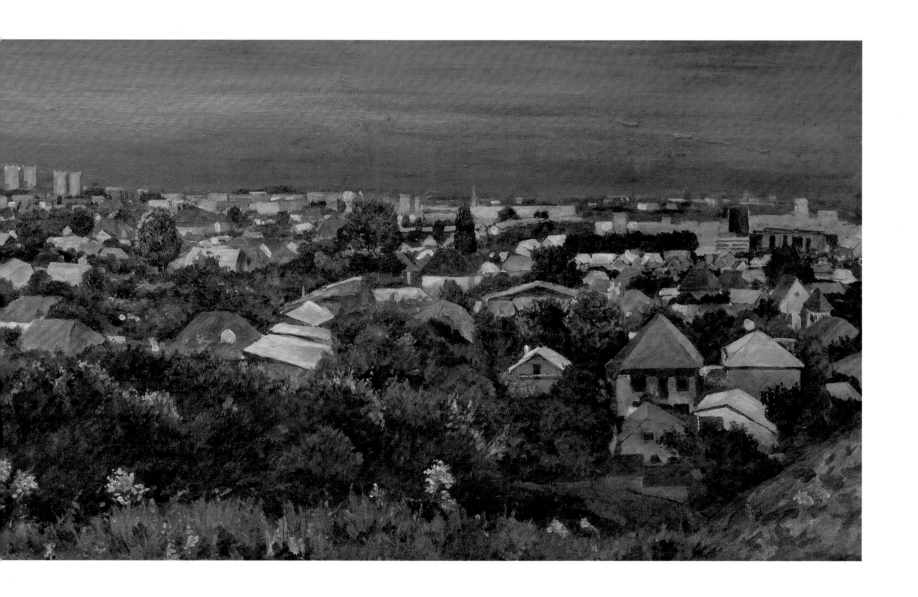

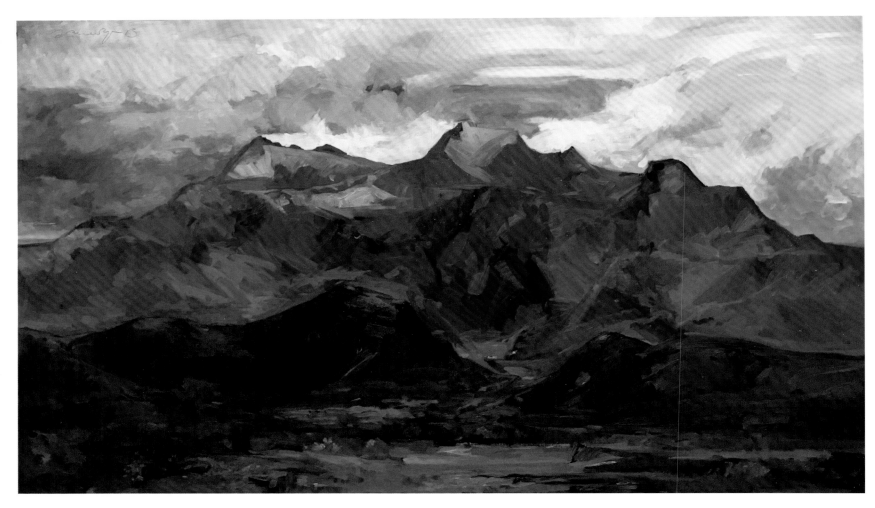

江布尔·那提巴耶夫 // 太阳落山后　100cm × 150cm　布面油彩 // 哈萨克斯坦

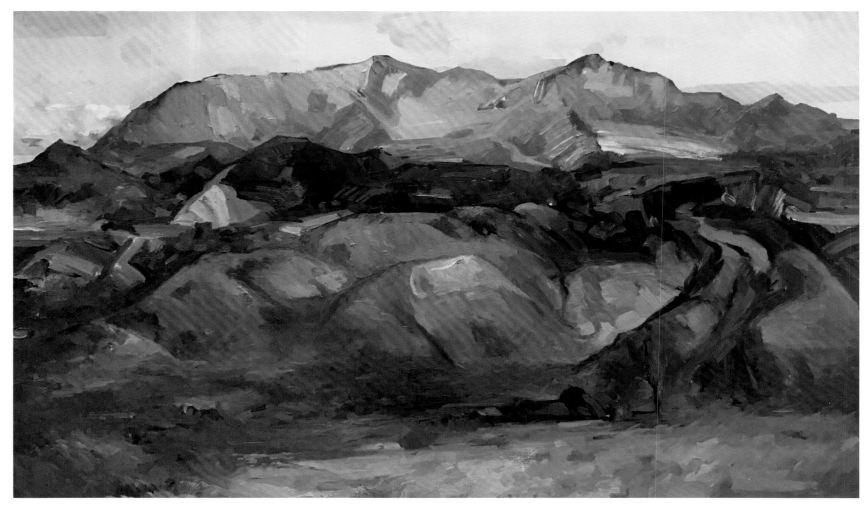

江布尔·那提巴耶夫 // 我的家乡　100cm × 150cm　布面油彩 // 哈萨克斯坦

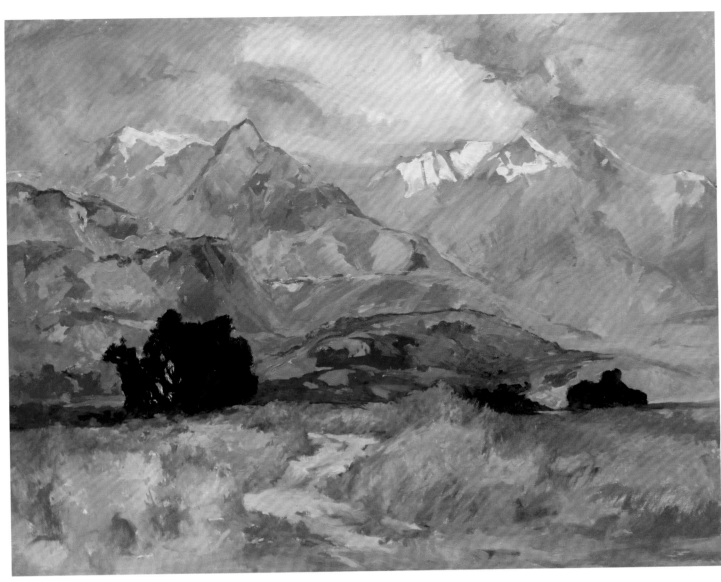

江布尔·那提巴耶夫／傍晚的路　100cm×120cm　布面油彩／哈萨克斯坦

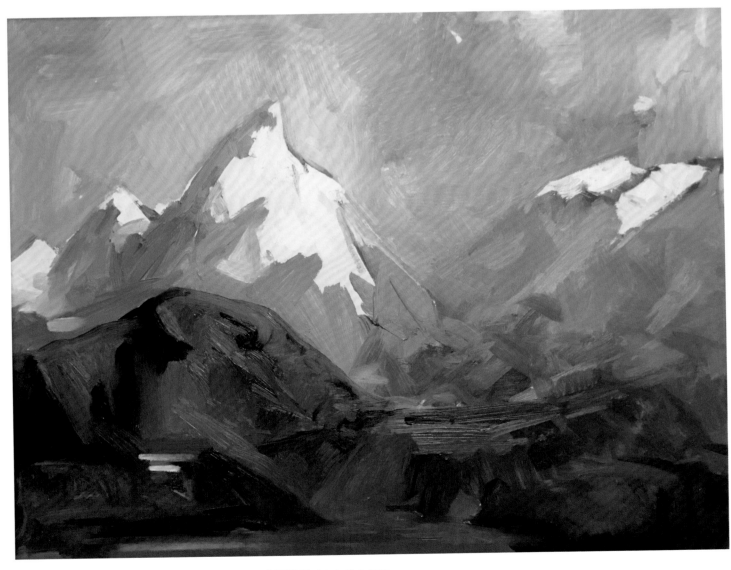

江布尔·那提巴耶夫／湖边　60cm×80cm　布面油彩／哈萨克斯坦

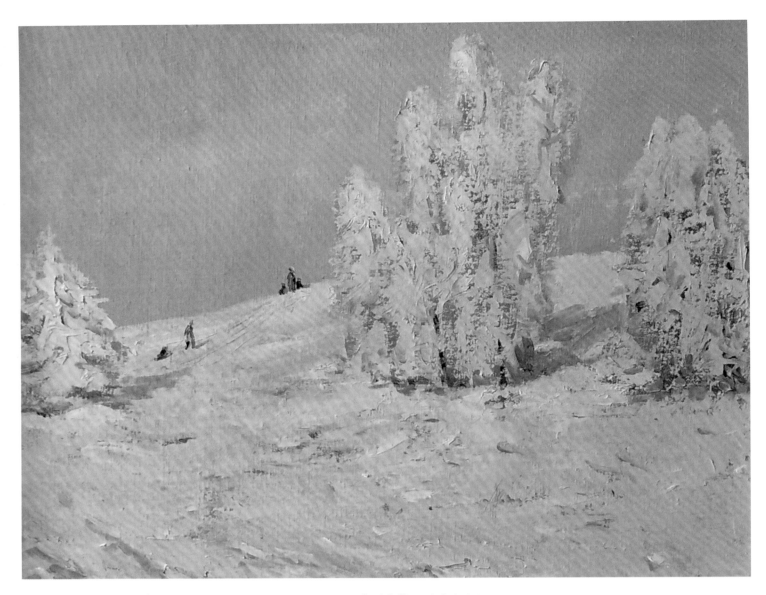

塔来别克·乌苏瓦里耶夫 // 阳光灿烂的日子　78cm × 100cm　布面油彩 // 吉尔吉斯坦

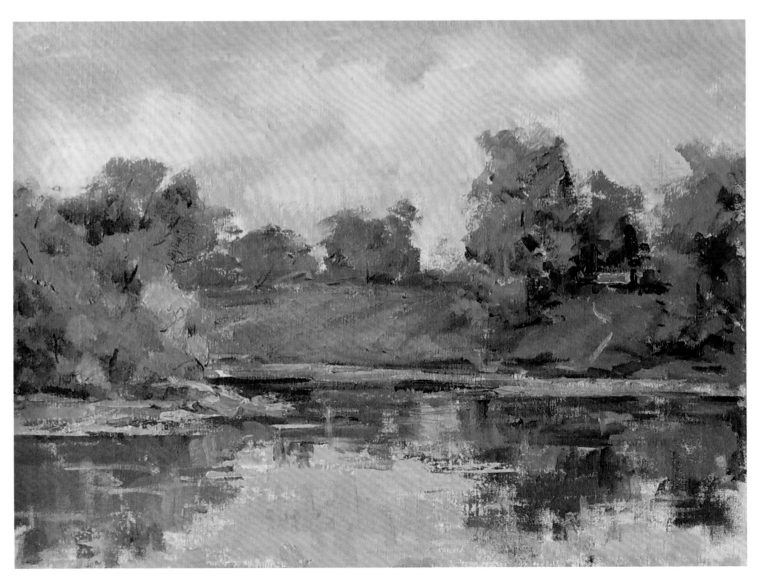

塔来别克·乌苏瓦里耶夫 // 春天的开始　78cm × 100cm　布面油彩 // 吉尔吉斯坦

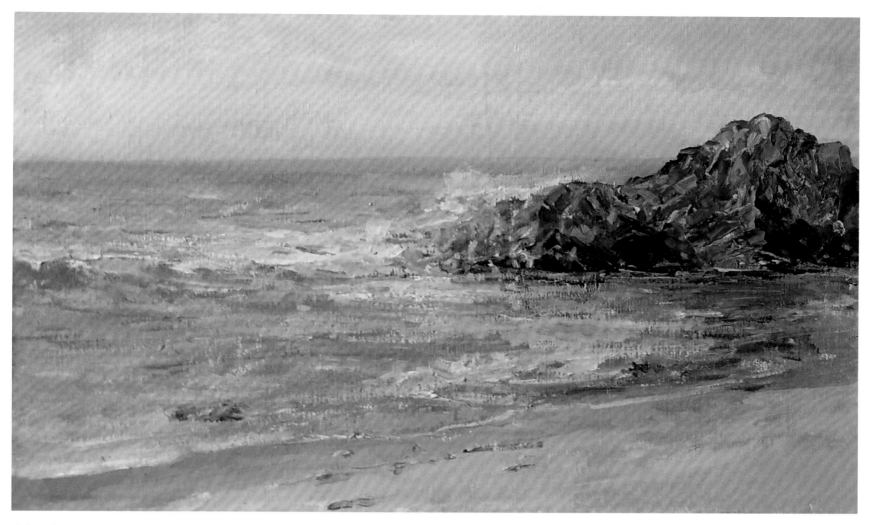

塔来别克·乌苏瓦里耶夫 // 在岸边　60cm × 90cm　布面油彩 // 吉尔吉斯坦

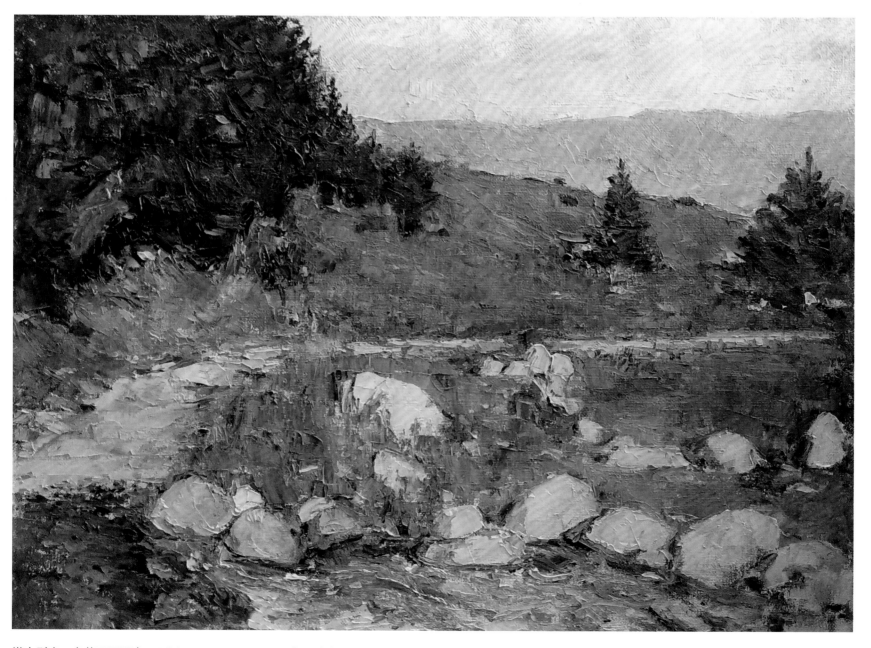

塔来别克·乌苏瓦里耶夫 // 山河　78cm × 100cm　布面油彩 // 吉尔吉斯坦

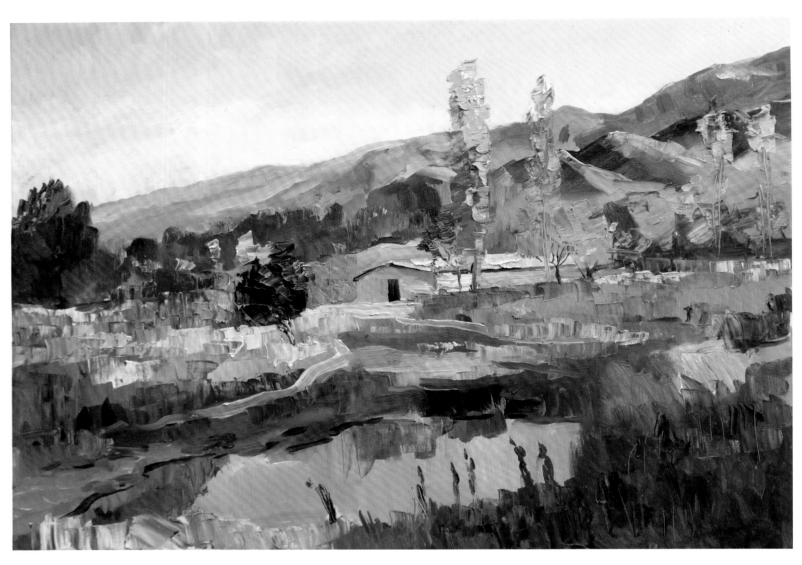

依德尔色沃夫·乌马尔艾力 // 秋天　50cm × 70cm　布面油彩 // 吉尔吉斯坦

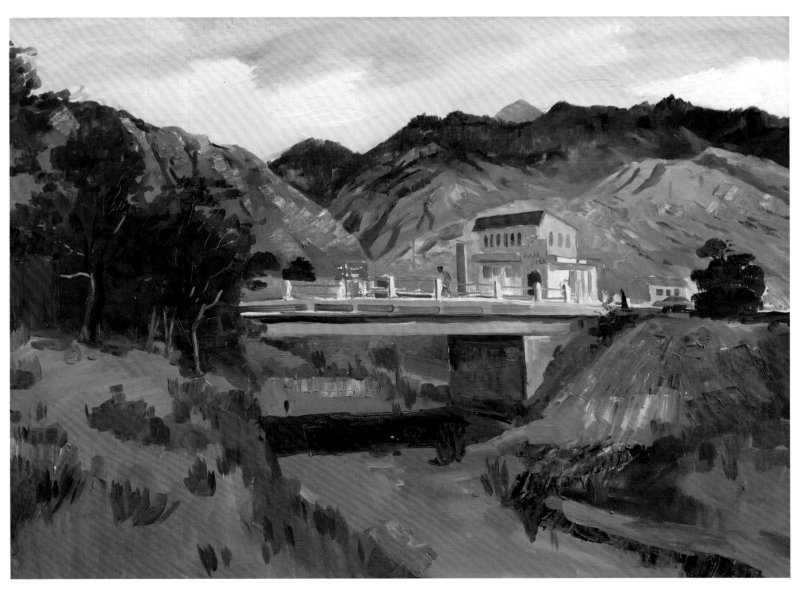

依德尔色沃夫·乌马尔艾力 // 桥　60cm × 80cm　布面油彩 // 吉尔吉斯坦

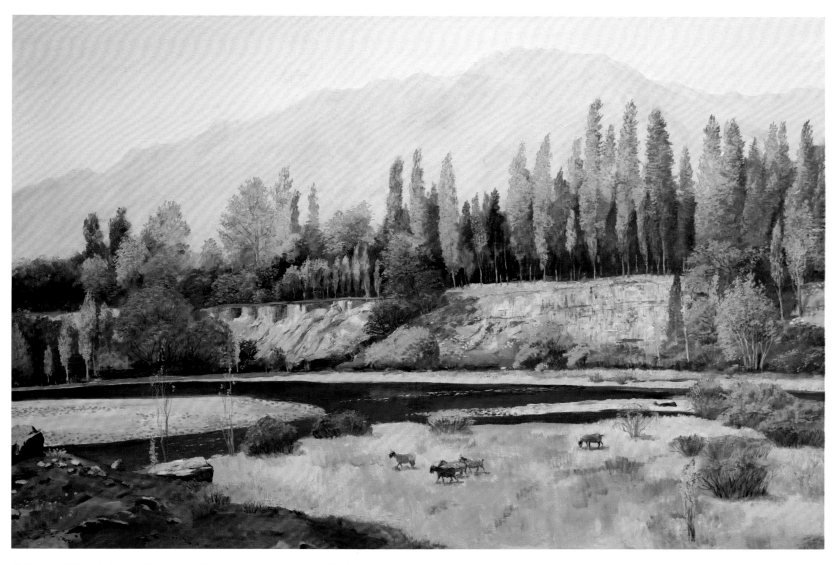

依德尔色沃夫·乌马尔艾力 // 金色秋天　90cm × 130cm　布面油彩 // 吉尔吉斯坦

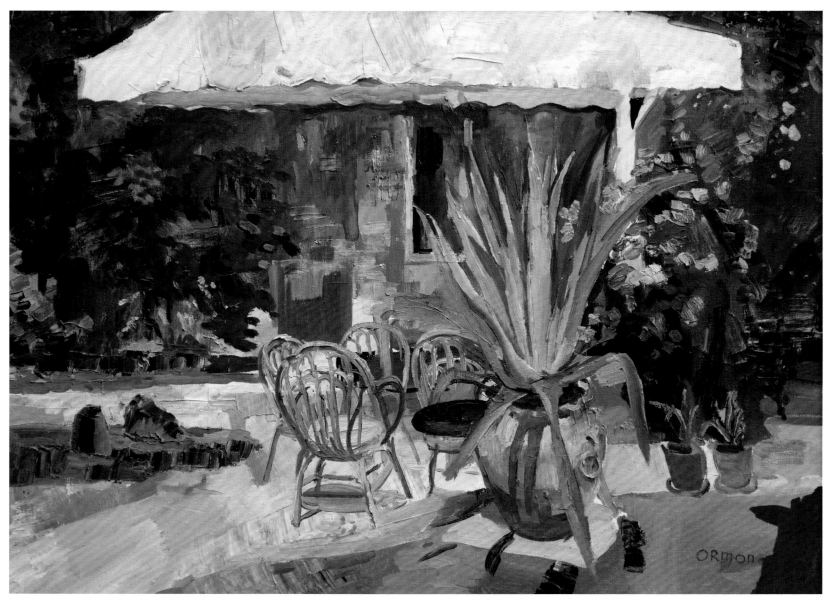

依德尔色沃夫·乌马尔艾力 // 龙舌兰　90cm × 130cm　布面油彩 // 吉尔吉斯坦

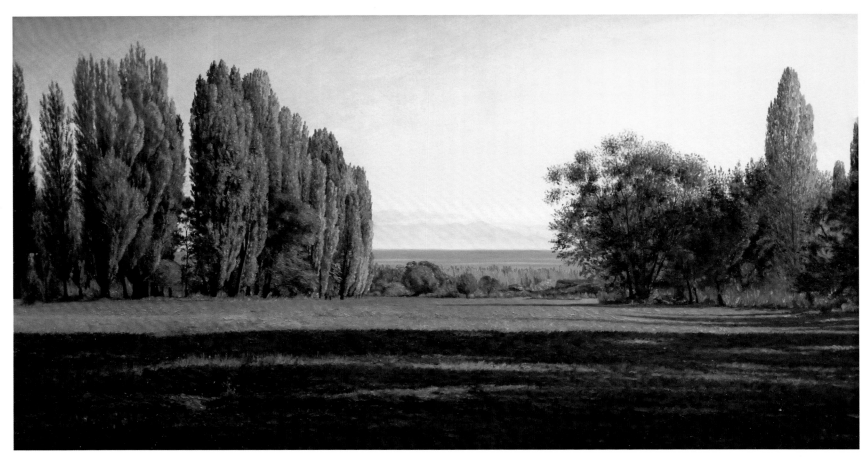

马塔耶夫·朱素甫 // 秋天　65cm × 120cm　布面油彩 // 吉尔吉斯坦

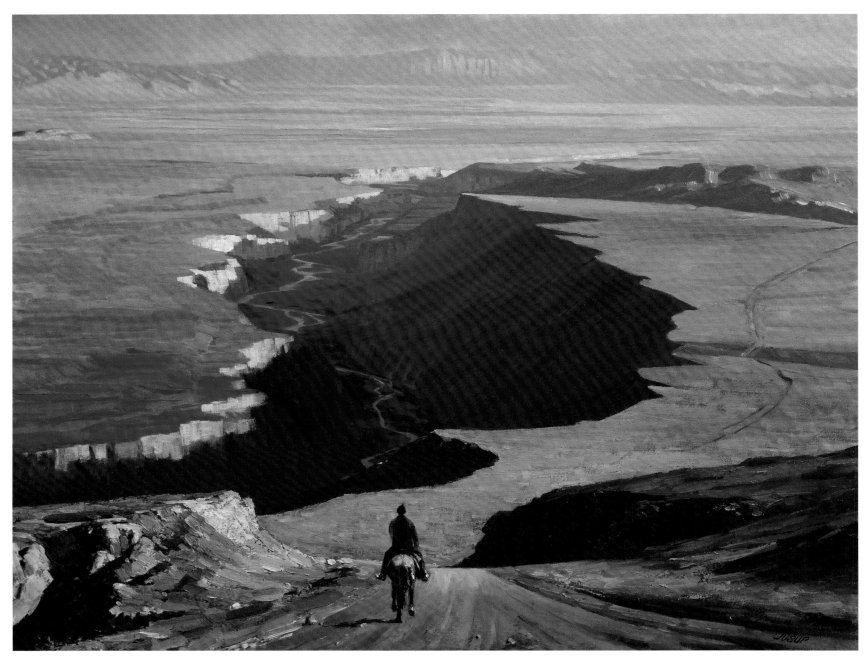

马塔耶夫·朱素甫 // 大裂谷　70cm × 90cm　布面油彩 // 吉尔吉斯坦

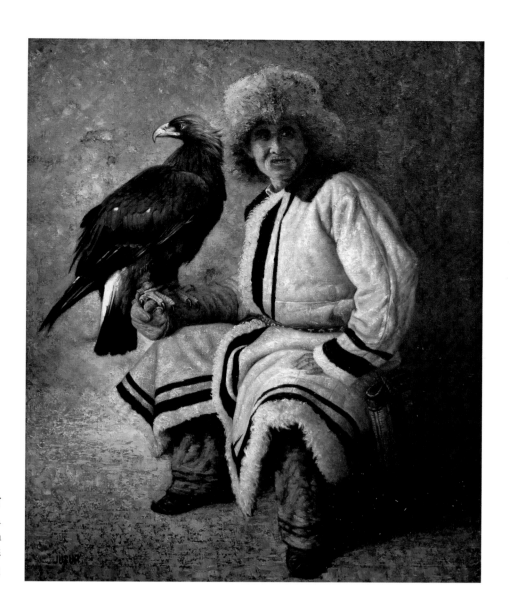

马塔耶夫·朱素甫
训鹰人
125cm × 100cm
布面油彩
吉尔吉斯坦

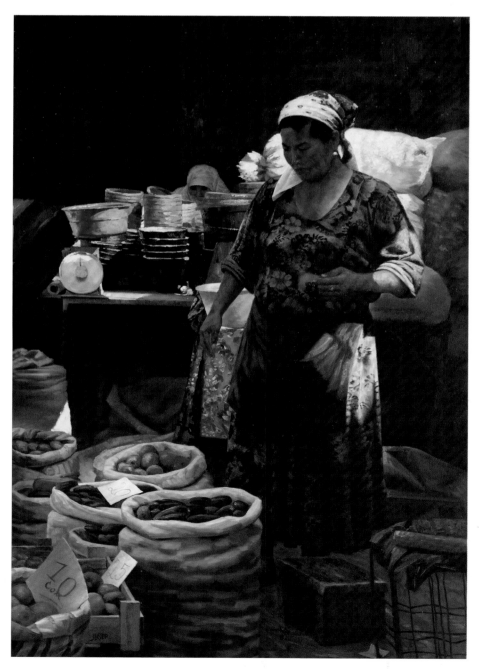

马塔耶夫·朱素甫
在市场上
130cm × 90cm
布面油彩
吉尔吉斯坦

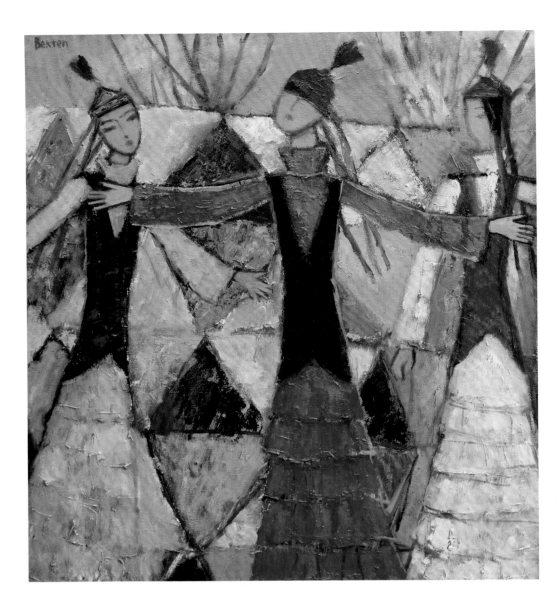

乌斯巴耶夫·别克坦
游戏
80cm × 100cm
布面油彩
吉尔吉斯坦

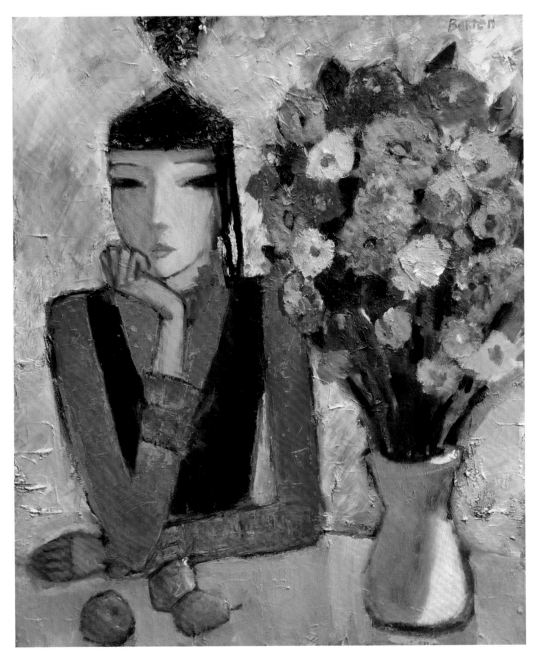

乌斯巴耶夫·别克坦
女孩与花
75cm × 60cm
布面油彩
吉尔吉斯坦

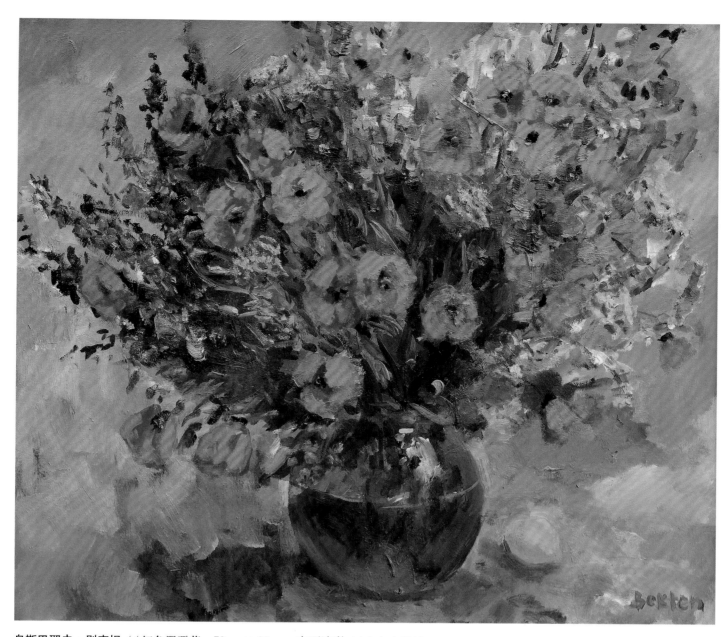

乌斯巴耶夫·别克坦 // 红色罂粟花　70cm×80cm　布面油彩 // 吉尔吉斯坦

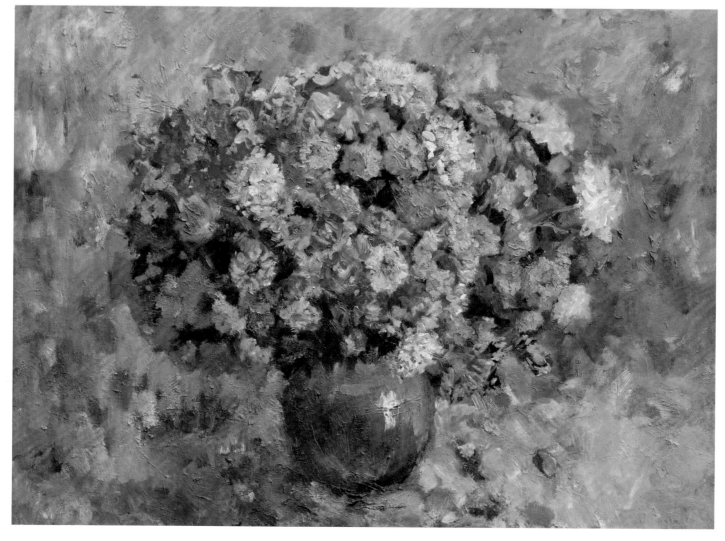

乌斯巴耶夫·别克坦 // 一束菊花　70cm×90cm　布面油彩 // 吉尔吉斯坦

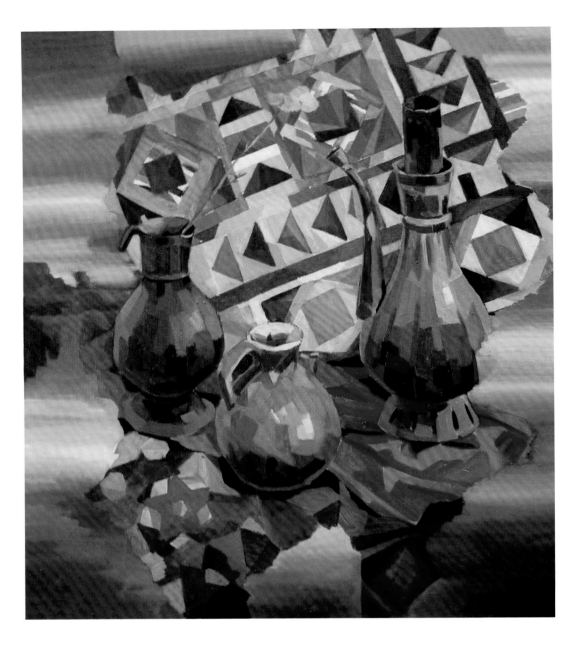

卡米多娃·纳尔吉斯
水壶与花
100cm × 80cm
布面油彩
塔吉克斯坦

卡米多娃·纳尔吉斯
交流
80cm × 100cm
布面油彩
塔吉克斯坦

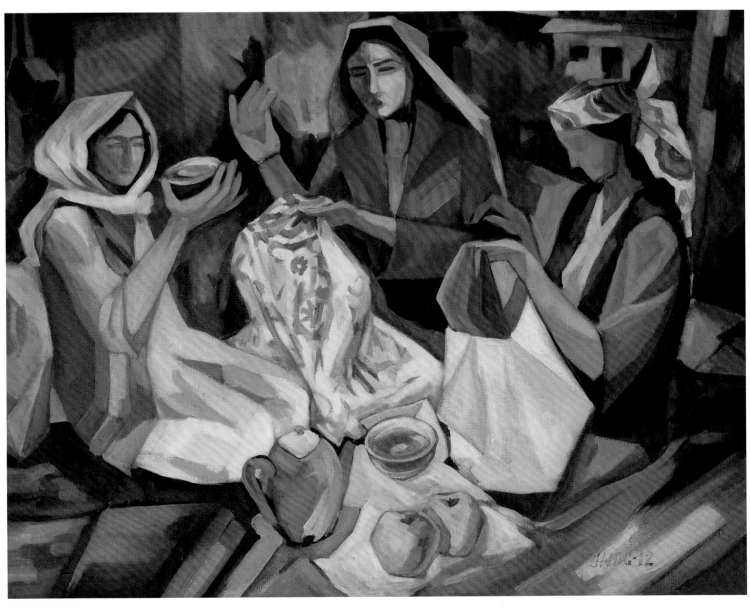

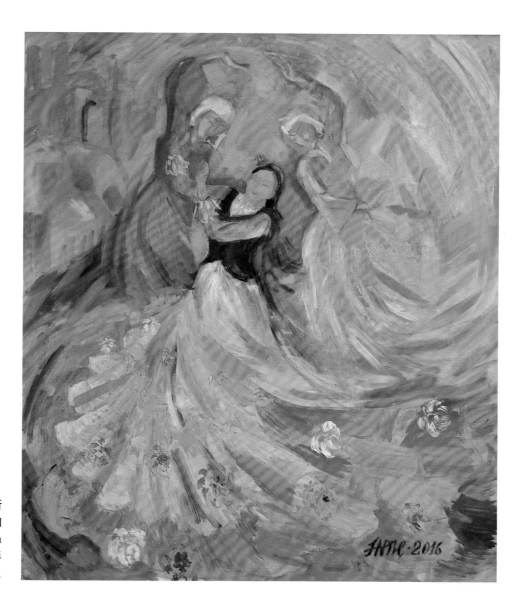

卡米多娃·纳尔吉斯
姑娘们
100cm × 80cm
布面油彩
塔吉克斯坦

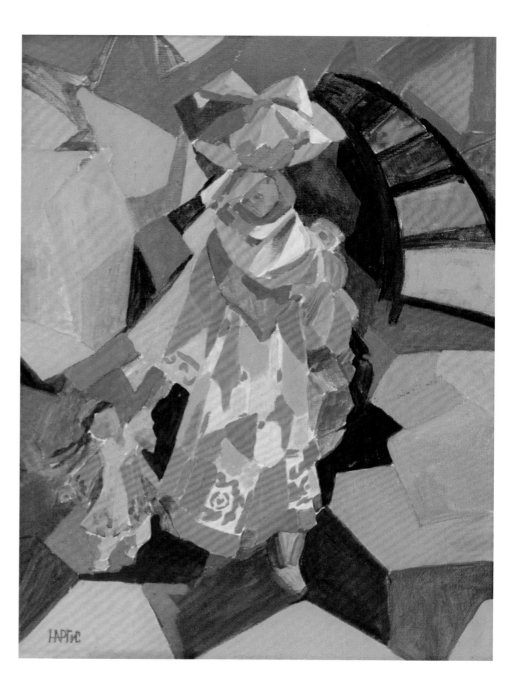

卡米多娃·纳尔吉斯
做客去
100cm × 80cm
布面油彩
塔吉克斯坦

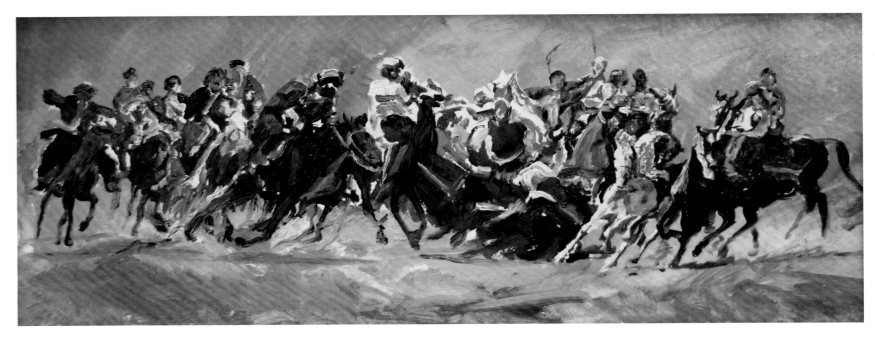

如泽波耶夫·莪善 // 叨羊　30cm × 80cm　布面油彩 // 塔吉克斯坦

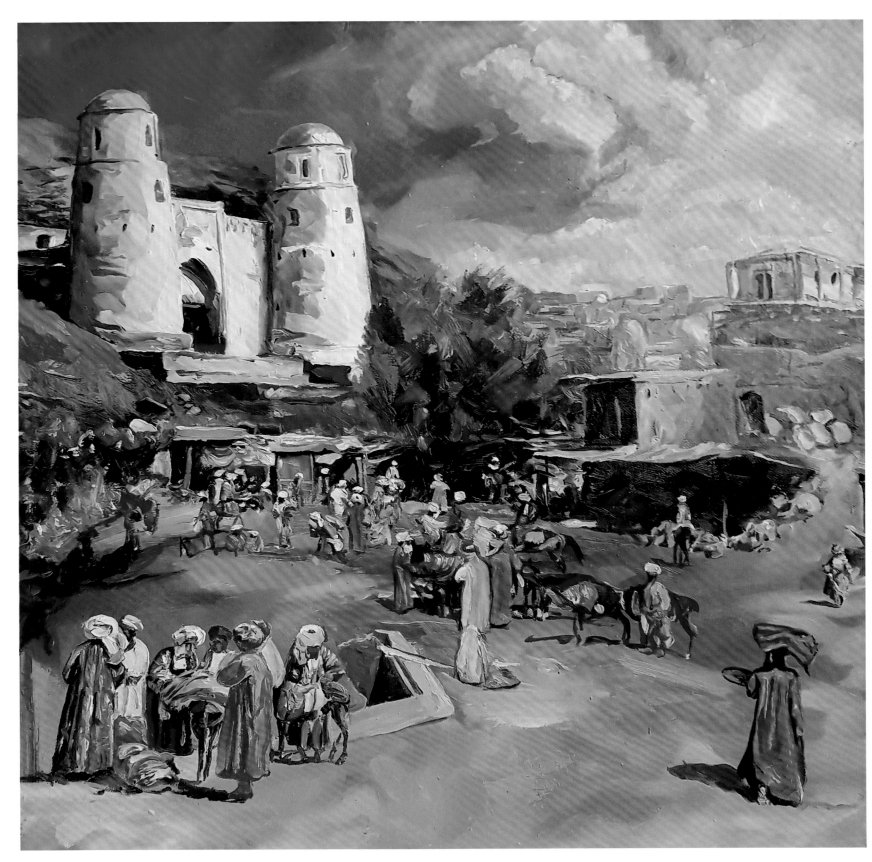

如泽波耶夫·莪善 // 丝绸之路　80cm × 80cm　布面油彩 // 塔吉克斯坦

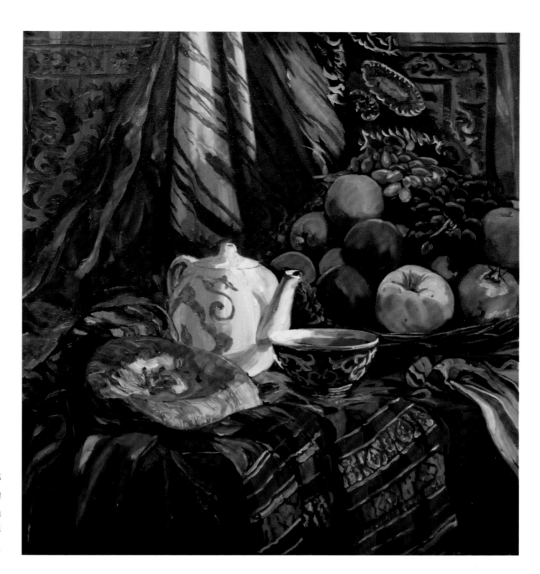

如泽波耶夫·莞善
静物
100cm × 90cm
布面油彩
塔吉克斯坦

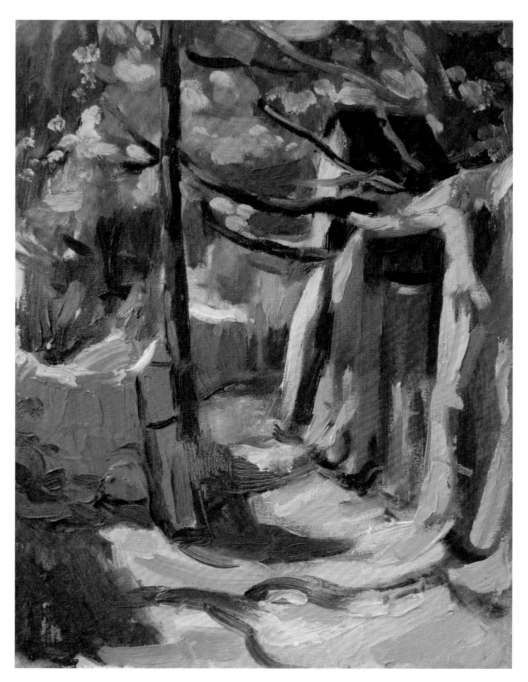

扎毕尔沃夫·别合如仔
老胡同
80cm × 60cm
布面油彩
塔吉克斯坦

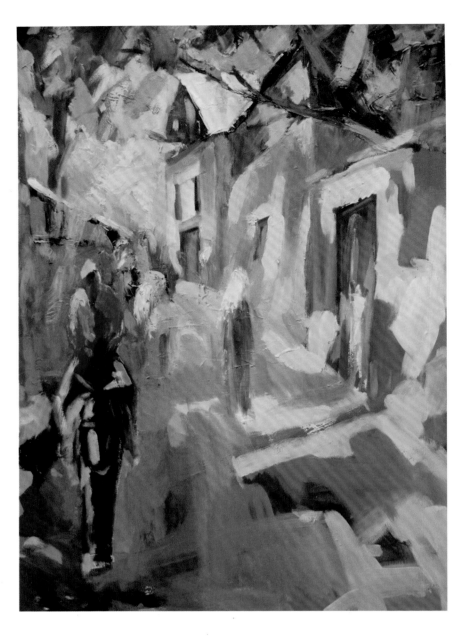

扎毕尔沃夫·别合如仔
胡同之一
80cm × 60cm
布面油彩
塔吉克斯坦

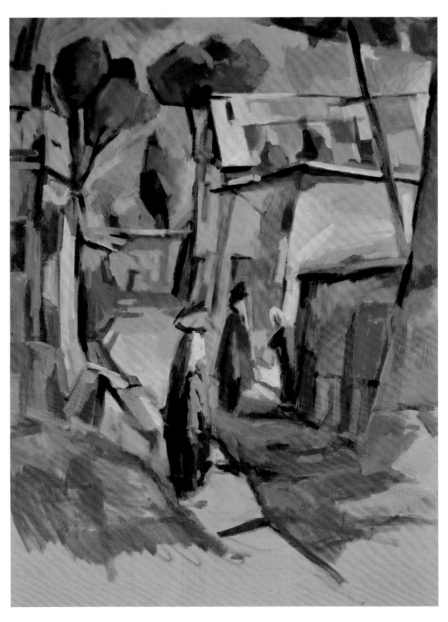

扎毕尔沃夫·别合如仔
胡同之二
80cm × 60cm
布面油彩
塔吉克斯坦

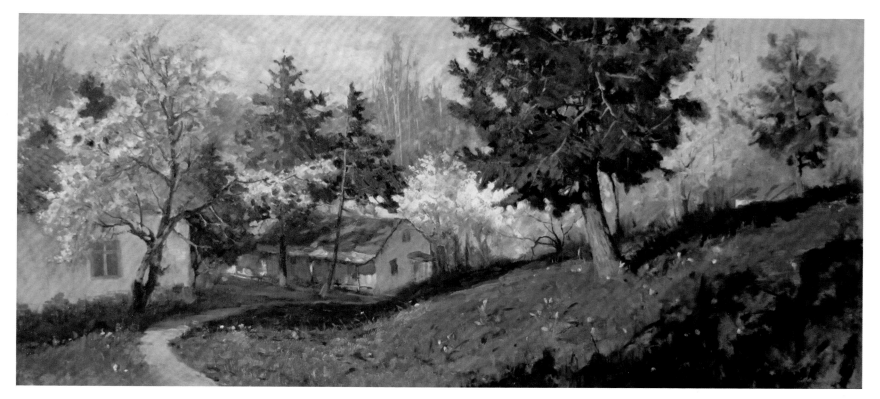

阿里谢尔·哈穆丹沃夫 // 春天　55cm × 120cm　布面油彩 // 乌兹别克斯坦

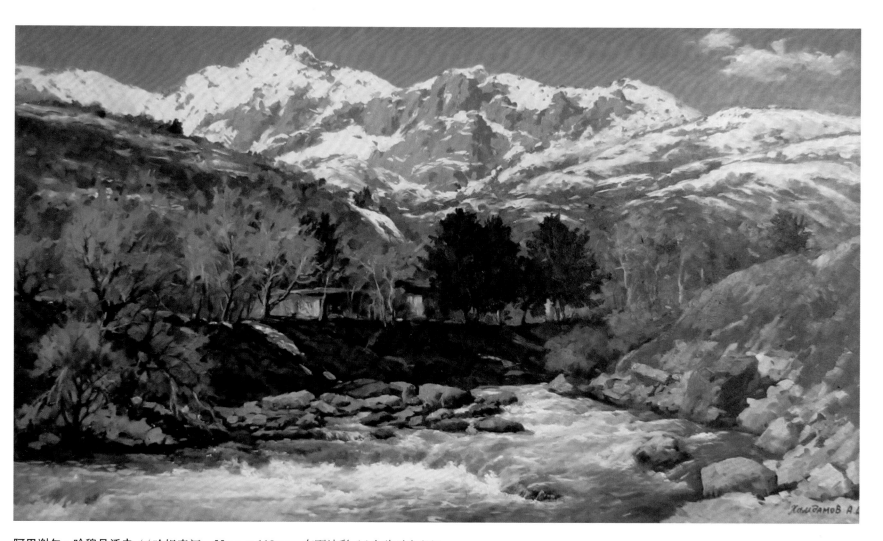

阿里谢尔·哈穆丹沃夫 // 哈姆森河　55cm × 110cm　布面油彩 // 乌兹别克斯坦

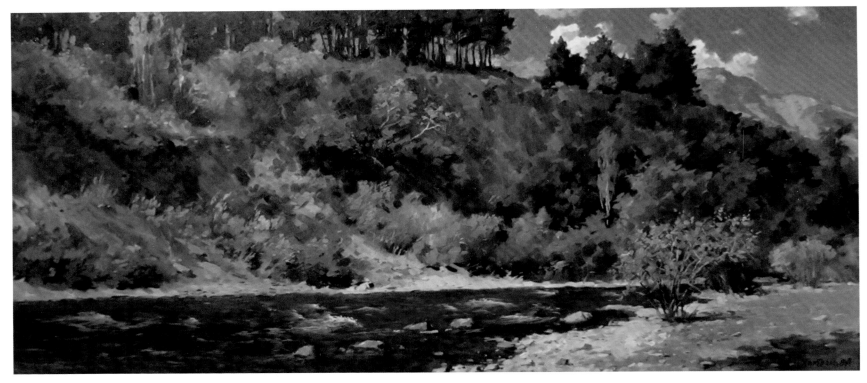

阿里谢尔·哈穆丹沃夫 // 河边 55cm × 120cm 布面油彩 // 乌兹别克斯坦

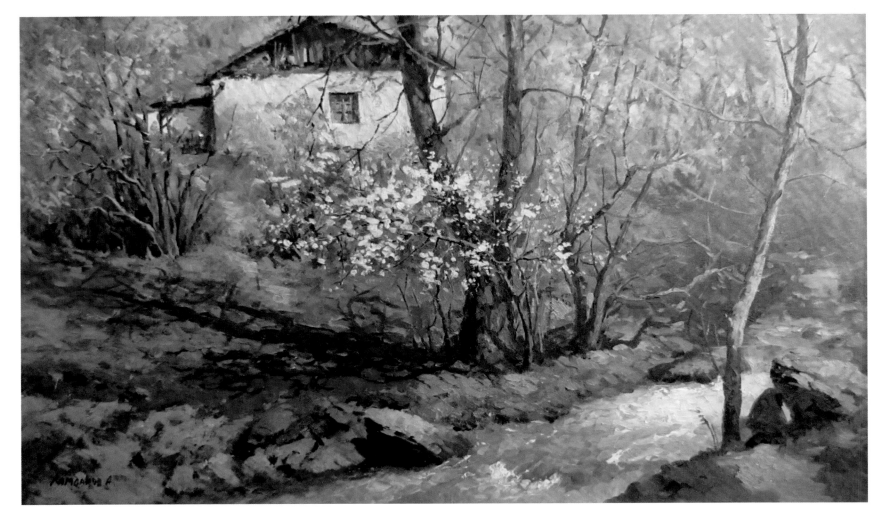

阿里谢尔·哈穆丹沃夫 // 早春 60cm × 100cm 布面油彩 // 乌兹别克斯坦

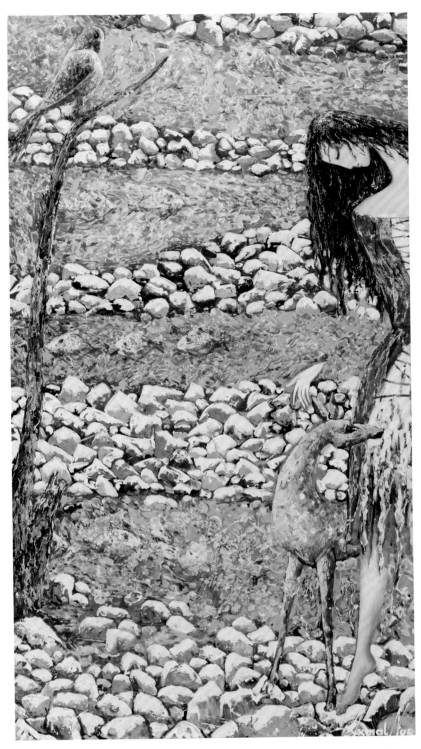

阿克马里·努里迪诺夫 // 永恒　170cm × 80cm　布面油彩 // 乌兹别克斯坦

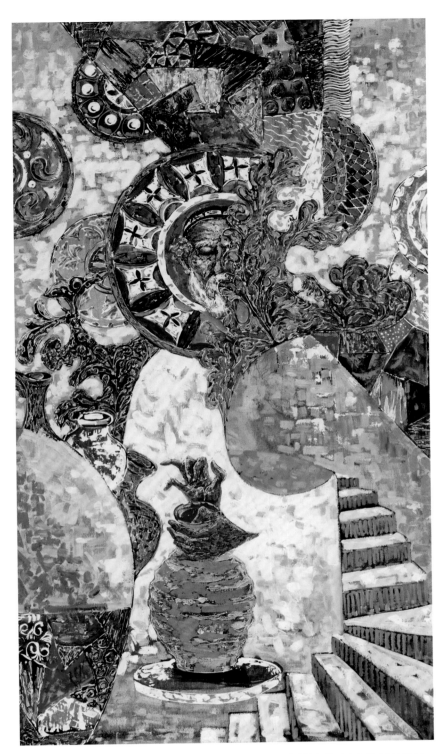

阿克马里·努里迪诺夫 // 禅师　160cm × 80cm　布面油彩 // 乌兹别克斯坦

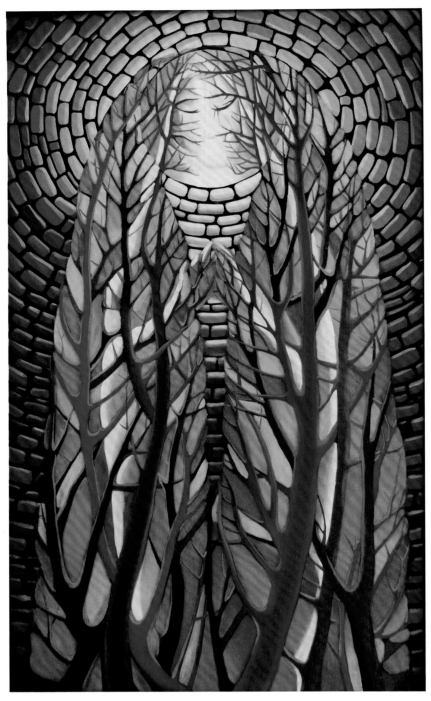

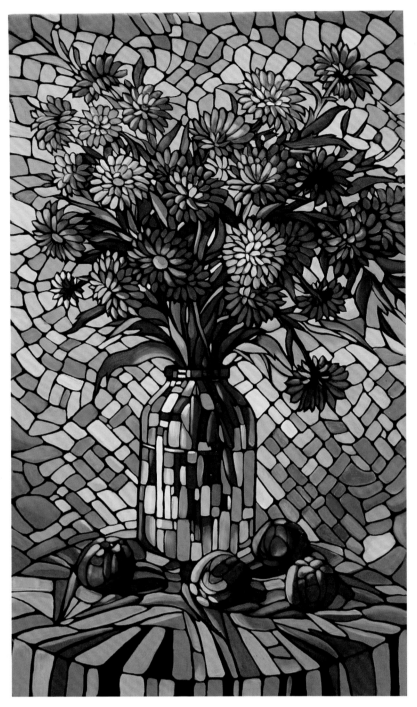

库尔班诺夫·达斯坦 // 祝福　77cm × 44cm　布面油彩 // 乌兹别克斯坦　　　　库尔班诺夫·达斯坦 // 秋天的静物　80cm × 45cm　布面油彩 // 乌兹别克斯坦

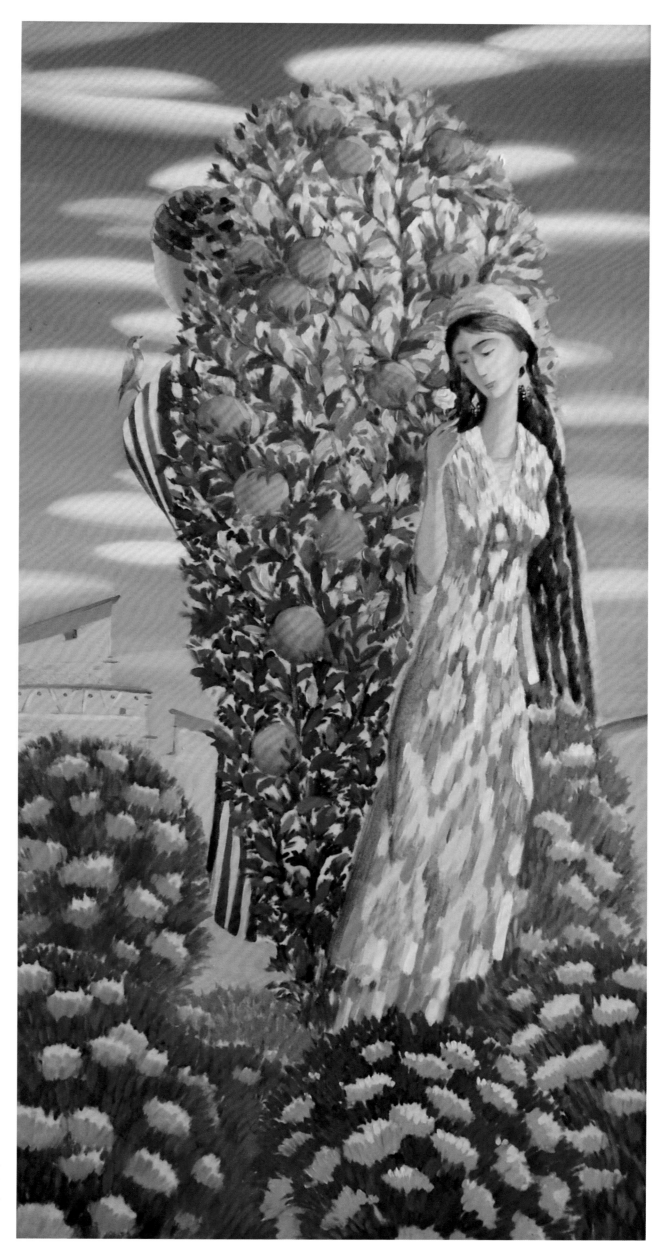

库尔班诺夫·达斯坦
情语
100cm × 50cm
布面油彩
乌兹别克斯坦

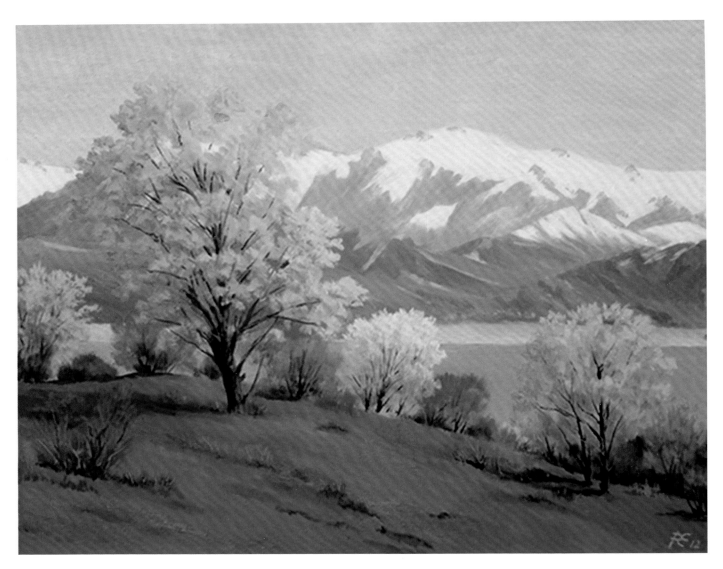

如斯塔穆·胡黛别尔尕诺夫 // 早春　80cm × 90cm　布面油彩 // 乌兹别克斯坦

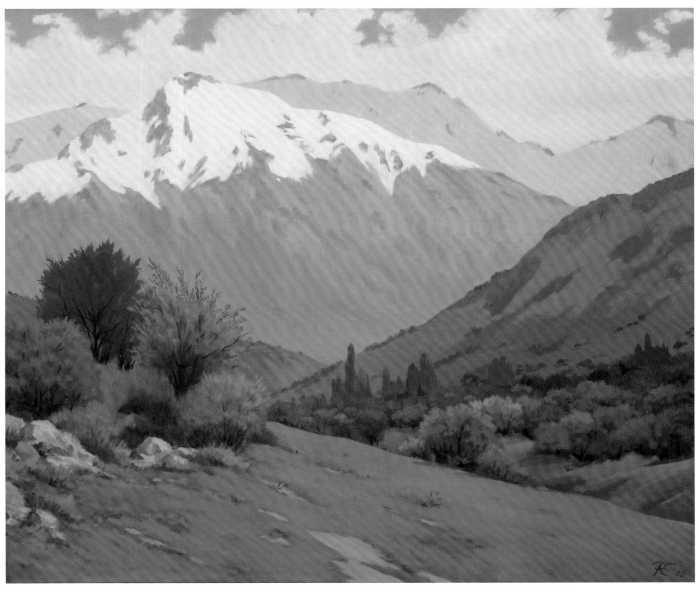

如斯塔穆·胡黛别尔尕诺夫 // 春之曲　81cm × 92cm　布面油彩 // 乌兹别克斯坦

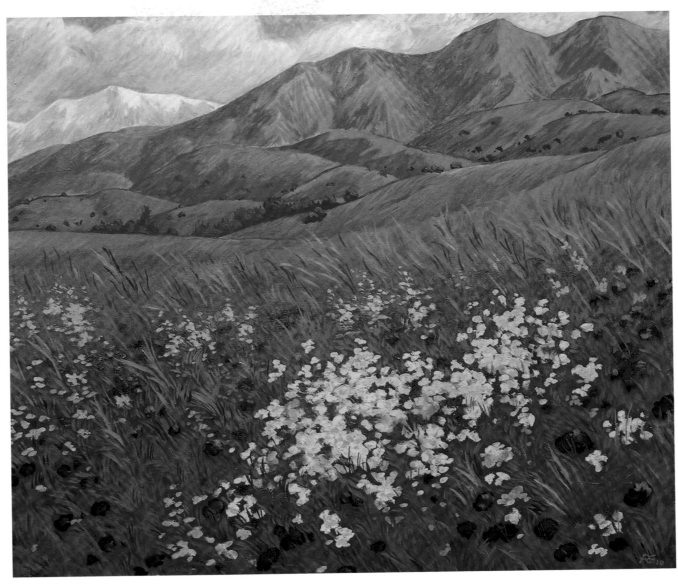

如斯塔穆·胡黛别尔尕诺夫 // 大山脚下　74cm × 85cm　布面油彩 // 乌兹别克斯坦

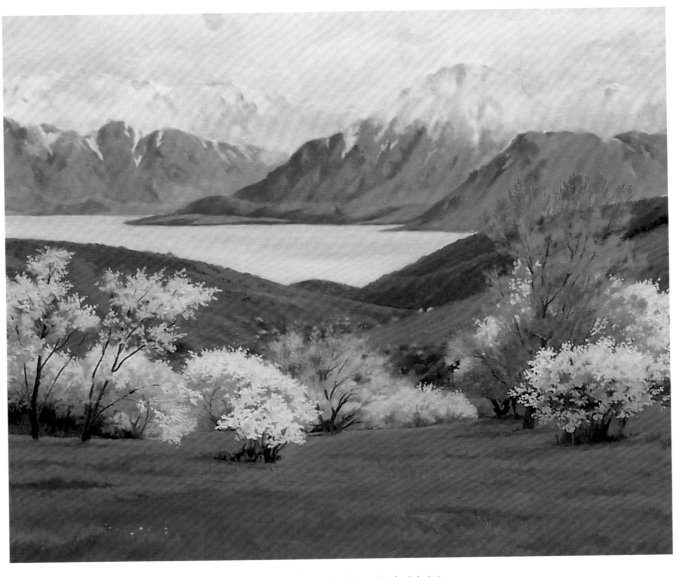

如斯塔穆·胡黛别尔尕诺夫 // 春之歌　81cm × 92cm　布面油彩 // 乌兹别克斯坦

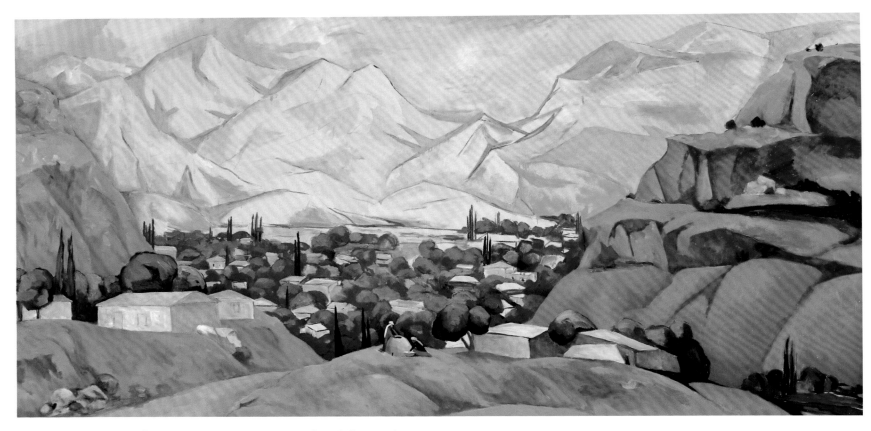

安拿杜尔德·阿雷马都夫 // 翡翠谷　55cm × 100cm　布面油彩 // 土库曼斯坦

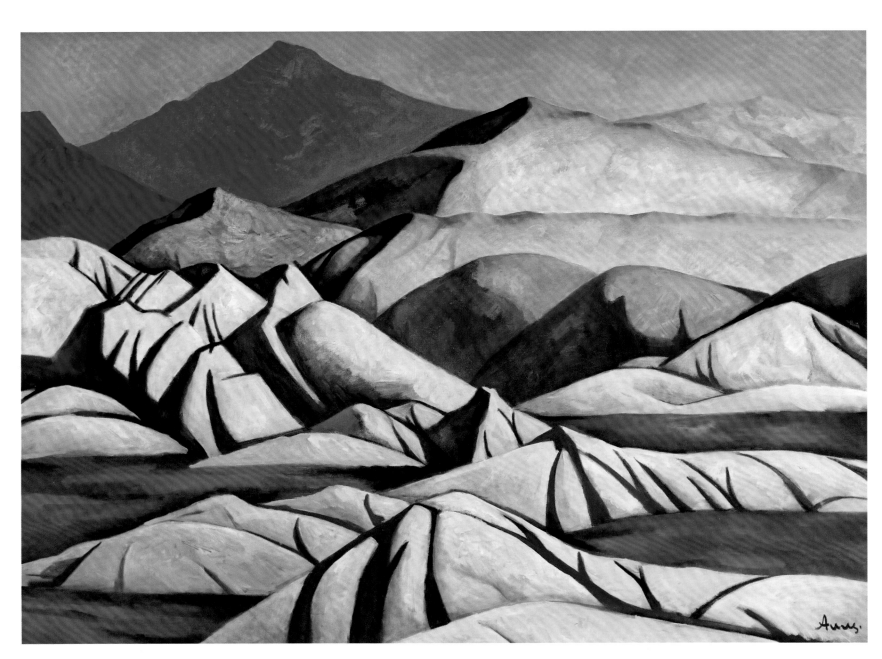

安拿杜尔德·阿雷马都夫 // 山的传说　85cm × 100cm　布面油彩 // 土库曼斯坦

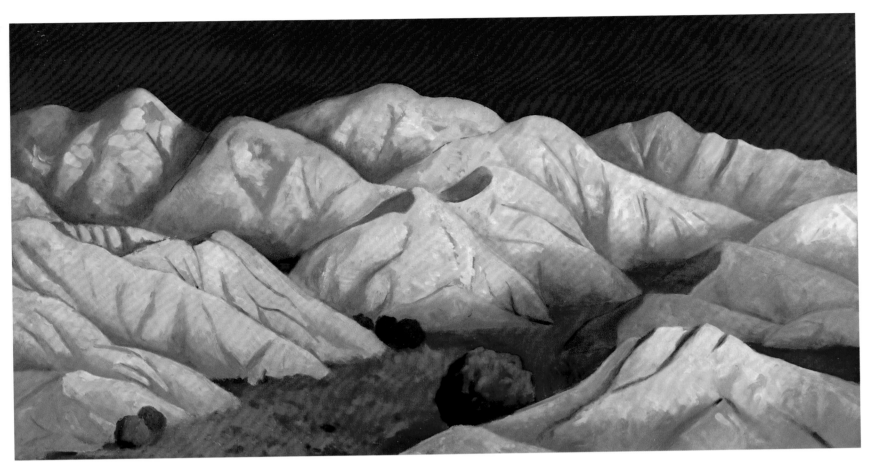

安拿杜尔德·阿雷马都夫 // 白色山　55cm × 100cm　布面油彩 // 土库曼斯坦

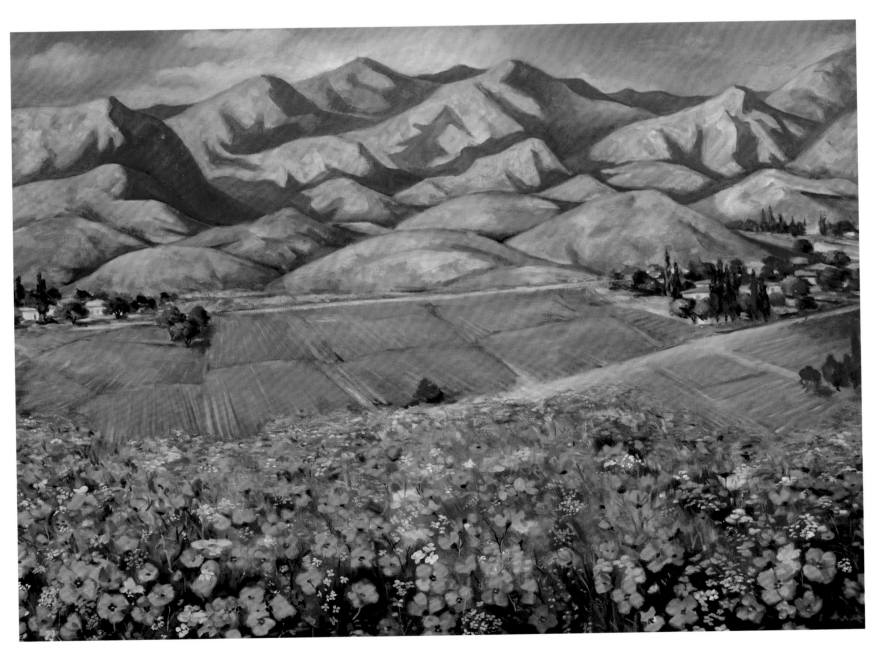

安拿杜尔德·阿雷马都夫 // 美好的传说　80cm × 100cm　布面油彩 // 土库曼斯坦

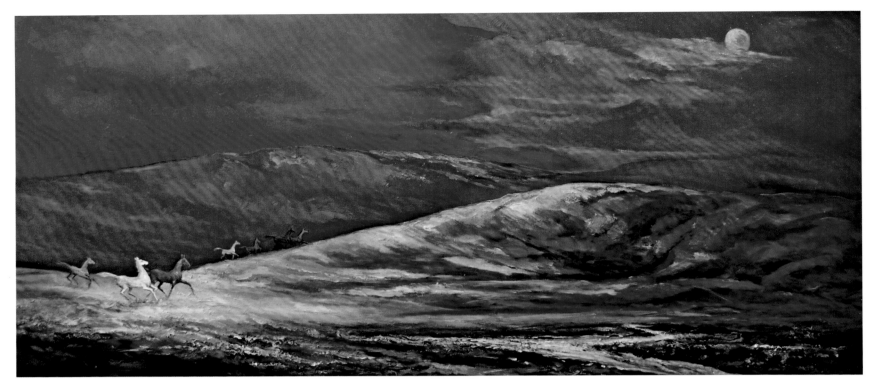

伊善古力耶夫·伊善古力 // 希望　60cm × 130cm　布面油彩 // 土库曼斯坦

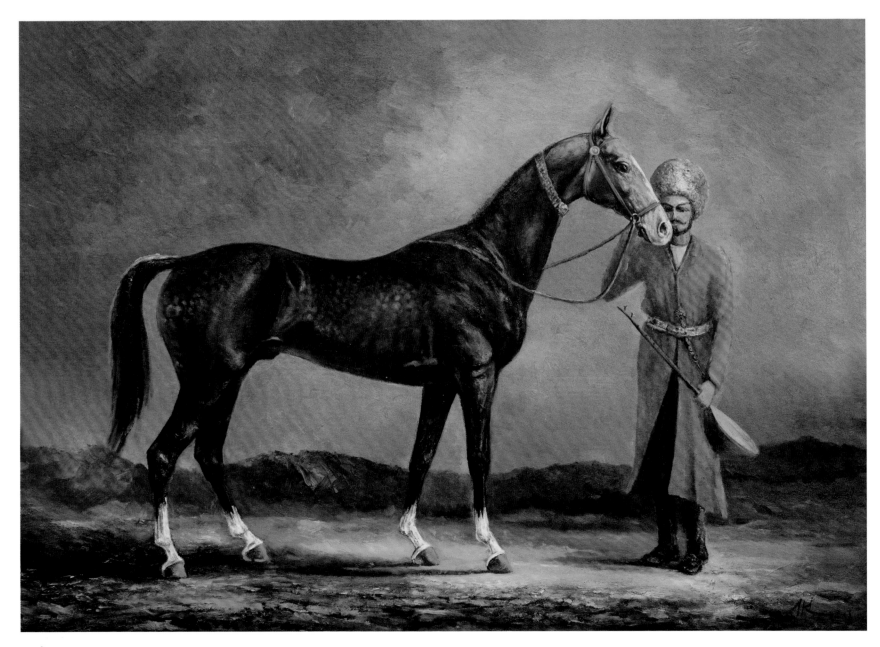

伊善古力耶夫·伊善古力 // 土库曼人与马　60cm × 80cm　布面油彩 // 土库曼斯坦

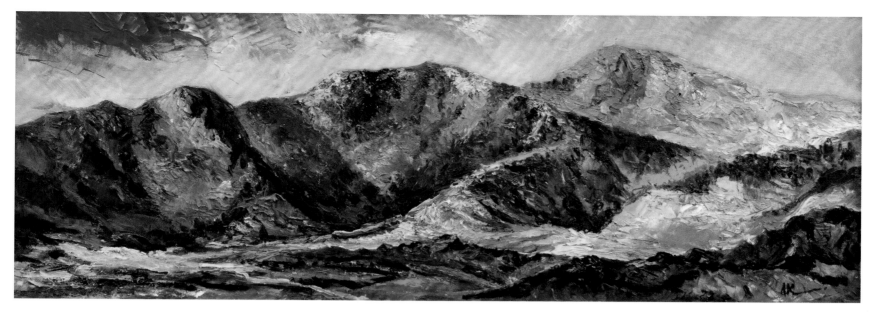

伊善古力耶夫·伊善古力 // 大风景　27cm × 74cm　布面油彩 // 土库曼斯坦

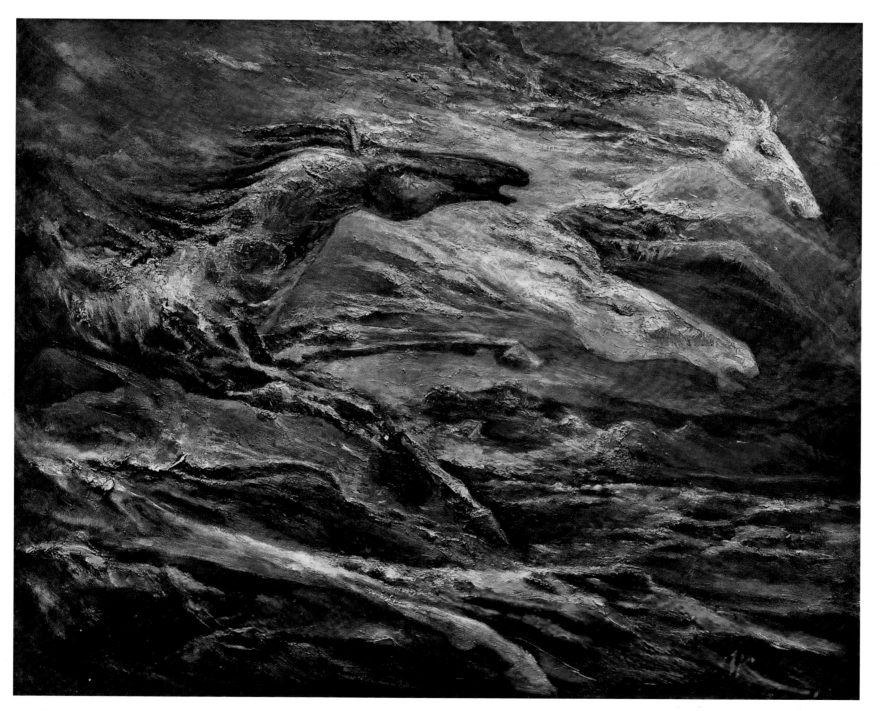

伊善古力耶夫·伊善古力 // 海市蜃楼　50cm × 50cm　布面油彩 // 土库曼斯坦

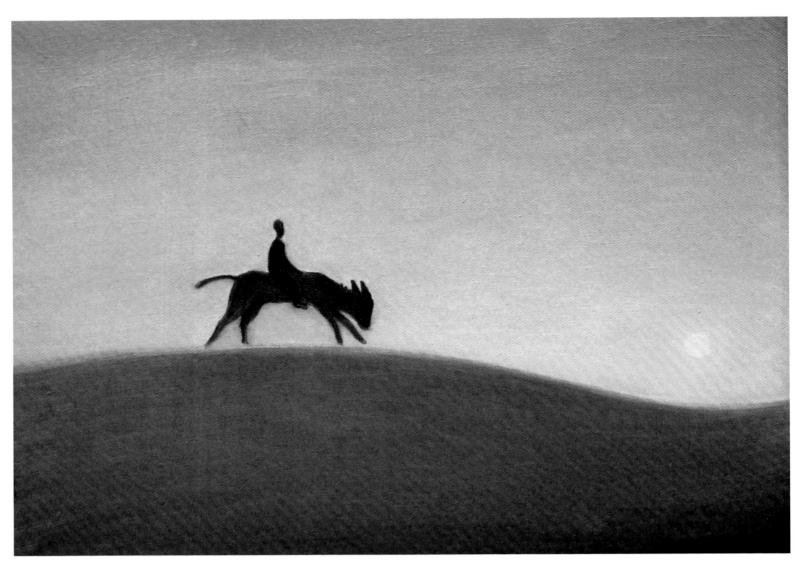

米热多夫·沙帕尔马麦提 // 快乐　60cm × 80cm　布面油彩 // 土库曼斯坦

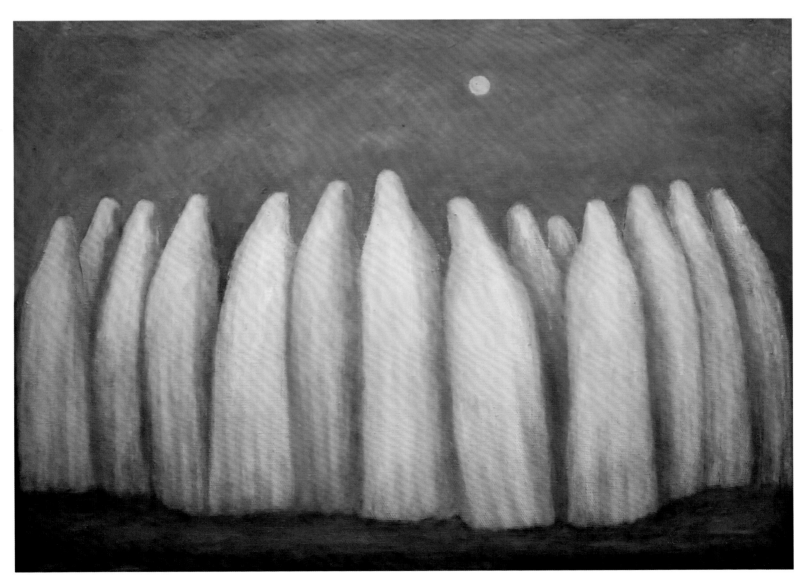

米热多夫·沙帕尔马麦提 // 梅雷多夫月亮　80cm × 100cm　布面油彩 // 土库曼斯坦

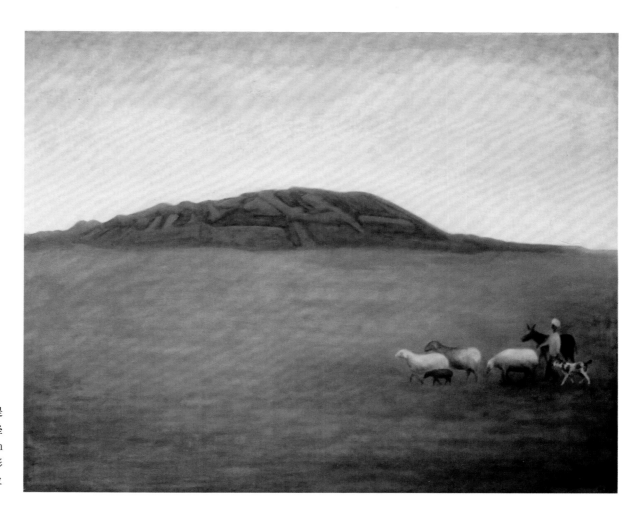

米热多夫·沙帕尔马麦提
梅雷多夫旧堡垒
75cm × 80cm
布面油彩
土库曼斯坦

米热多夫·沙帕尔马麦提
在工作室
66cm × 53cm
布面油彩
土库曼斯坦

布伦丹·利纳内 // 无题 1　31cm × 38.75cm　版画 // 英国

布伦丹·利纳内 // 无题 2　31cm × 38.75cm　版画 // 英国

布伦丹·利纳内 // 无题 3　31cm × 38.75cm　版画 // 英国

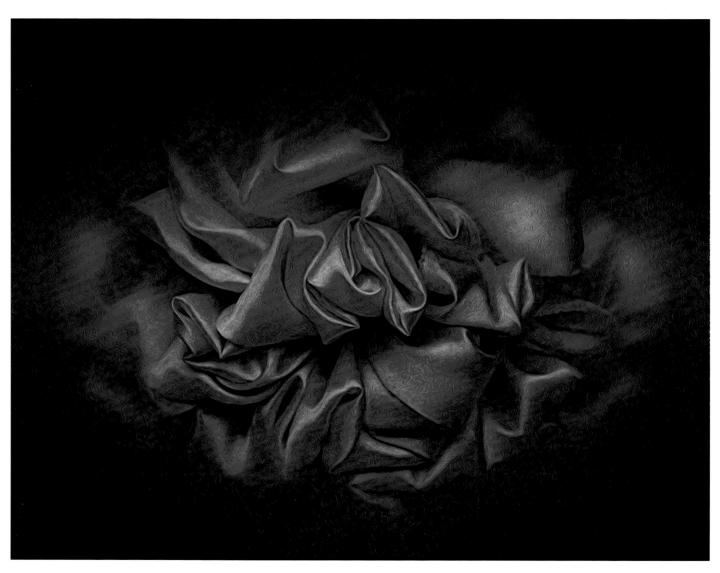

布伦丹·利纳内 // 无题 4　31cm × 38.75cm　版画 // 英国

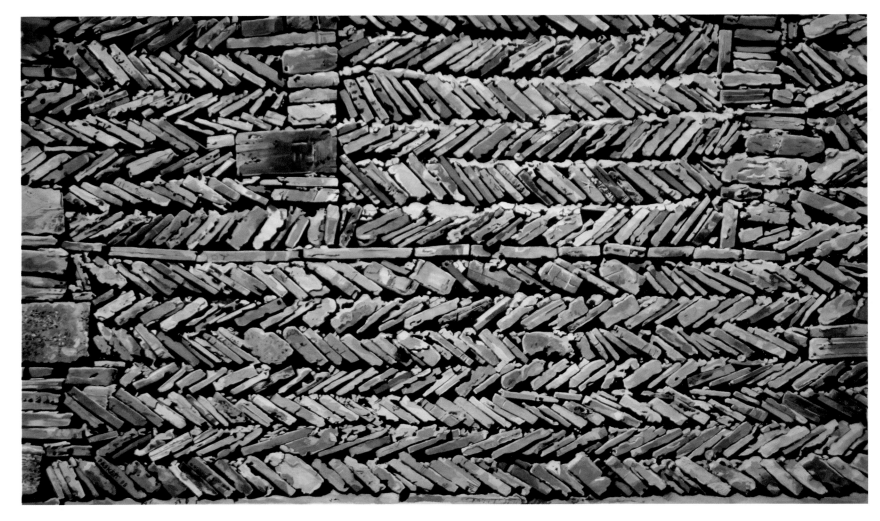

大卫·帕斯科特 // 长城　47cm × 78cm　水彩画 // 英国

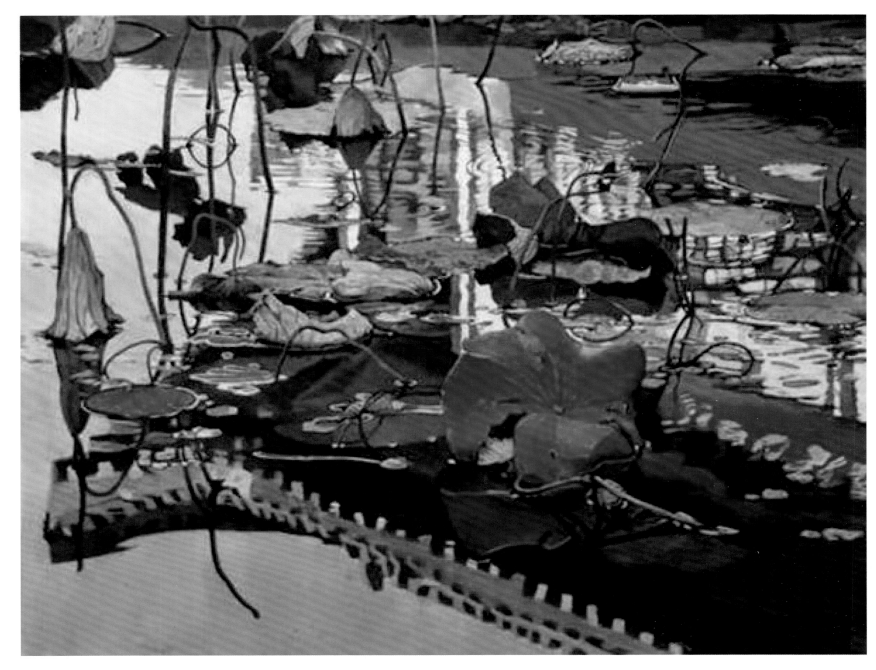

大卫·帕斯科特 // 荷影　47cm × 60cm　水彩画 // 英国

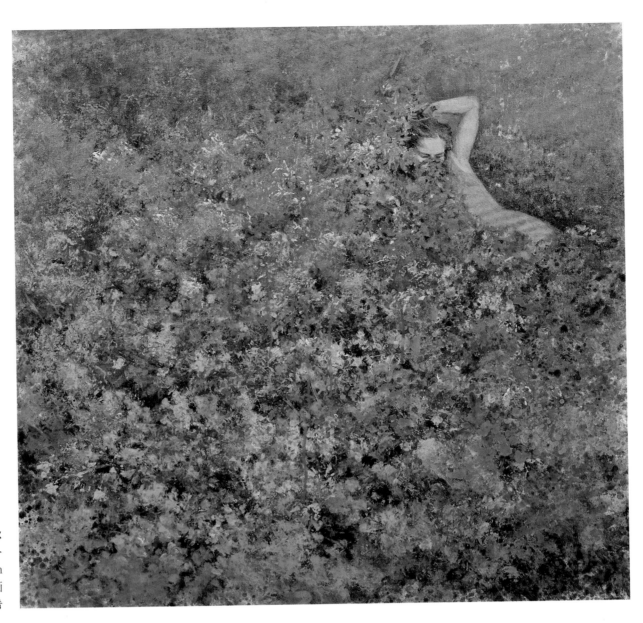

克利萨·弗吉尔
海伦在仙境之一
73cm × 73cm
布面油画
希腊

克利萨·弗吉尔
海伦在仙境之二
73cm × 73cm
布面油画
希腊

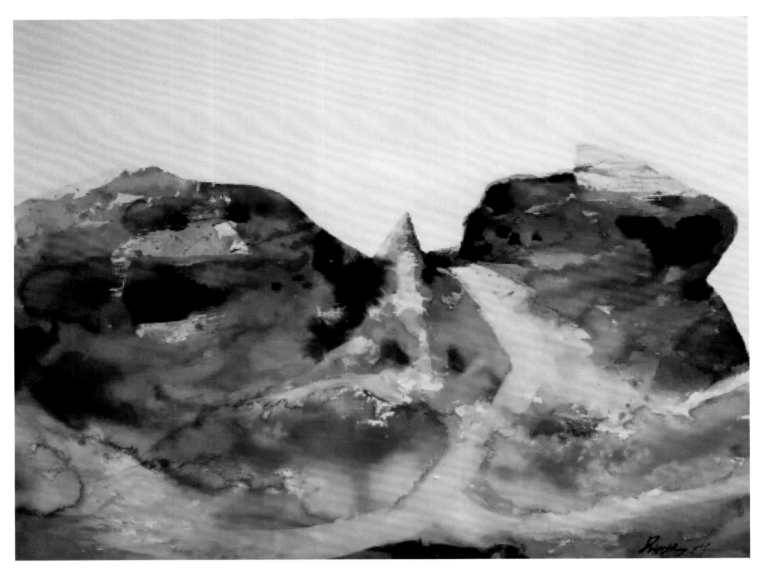

瓦盖里斯·瑞纳斯 // 原始风景　54cm × 74cm　水彩画 // 希腊

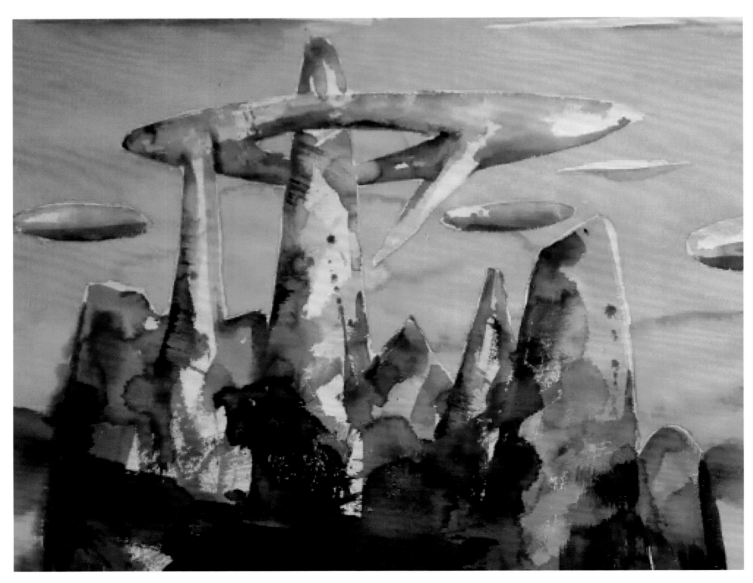

瓦盖里斯·瑞纳斯 // 史前　54cm × 74cm　水彩画 // 希腊

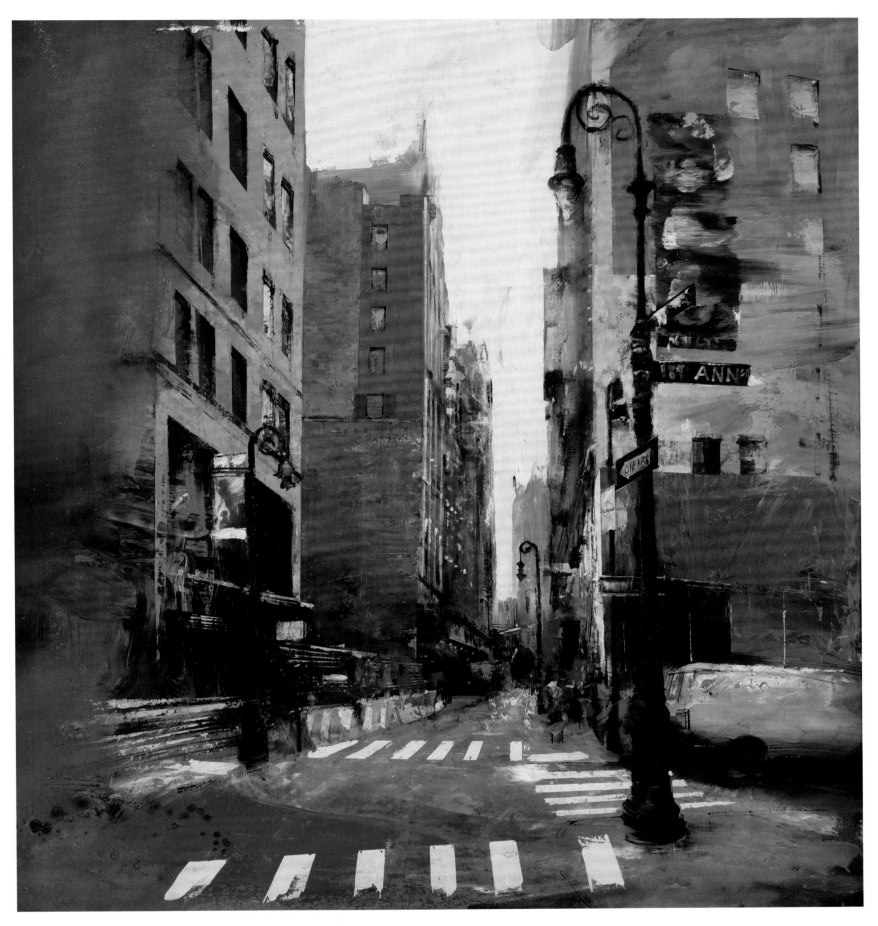

瓦盖里斯·瑞纳斯 // 风景　110cm × 100cm　布面油彩 // 希腊

图书在版编目（CIP）数据

"一带一路"相约巴彦淖尔：内蒙古巴彦淖尔第二届国际岩刻
艺术双年展作品集／贾德江主编.—北京：北京工艺美术出版社，
2018.5
　　ISBN 978-7-5140-1523-2

　　Ⅰ.①一… Ⅱ.①贾… Ⅲ.①油画－作品集－世界－现代②中
国画－作品集－中国－现代　Ⅳ.①J233②J222.7

　　中国版本图书馆CIP数据核字（2018）第101891号

出　版　人：陈高潮
责任编辑：杨晓方
装帧设计：汉唐艺林
责任印制：宋朝晖

"一带一路"相约巴彦淖尔
——内蒙古巴彦淖尔第二届国际岩刻
艺术双年展作品集

主编　贾德江

出　　版　北京工艺美术出版社
发　　行　北京美联京工图书有限公司
地　　址　北京市朝阳区化工路甲18号
　　　　　中国北京出版创意产业基地先导区
邮　　编　100124
电　　话　（010）84255105（总编室）
　　　　　（010）64280399（编辑部）
　　　　　（010）64280045（发　行）
传　　真　（010）64280045／84255105
网　　址　www.gmcbs.cn
经　　销　全国新华书店
制　　作　北京汉唐艺林文化发展有限公司
印　　刷　北京恒嘉印刷有限责任公司
开　　本　787毫米×1092毫米　1/8
印　　张　14
版　　次　2018年5月第1版
印　　次　2018年5月第1次印刷
印　　数　1～2000
书　　号　ISBN 978-7-5140-1523-2
定　　价　128.00元